波蘭音樂史上最重要的鋼琴作曲家
歐洲19世紀浪漫主義音樂的代表人物

波蘭之子

蕭邦

敘事曲、奏鳴曲、波蘭舞曲、夜曲⋯⋯
優美旋律穿越近兩世紀的巨變時代，
至今仍在夜空中閃耀

U0087206

Frédéric François
Chopin

劉新華，音潤 編著

7歲作波蘭舞，8歲首次登臺演出
19歲維也納成名，39歲英年早逝

鋼琴詩人弗雷德里克・蕭邦短暫卻輝煌的一生

崧燁文化

目錄

目錄

第 7 章　輝煌歲月

代序

附錄　蕭邦年譜

代序 —— 來赴一場藝術之約

每個人都與藝術有緣。

不管你是否懂音樂，總會有一些動人的旋律在你人生經歷的各個場合一次次響起，種進你的心裡。

不管你是否愛音樂，總會有一些耳熟能詳的名字被一次次提起，深深刻在你的腦海裡，構成你的基本常識。

總有一次次的邂逅，你愕然發現某一段熟悉的旋律是來自某一位音樂巨匠的某一首經典名曲，恰如卯榫，完成了超越時空的契合。

永恆的作品，永恆的作者，是伴隨我們的文明之路一直前行的。而這套書，便是一封跨越世紀的邀請函，翻開它，來赴一場藝術之約。

它講的是音樂家的人生，同時用人生的河流串起每一處絕妙的風景，即音樂家們的作品。他們的生命從哪裡開始，他們有怎樣的家庭、怎樣的童年、怎樣的愛情、怎樣的病痛，又怎樣成長、怎樣探索、怎樣謀生，那些偉大的作品又是在什麼情況下誕生……你會在這裡一一找到答案。

他們其實不是藝術聖壇上那一張用來膜拜的畫像，而是跟我們每個人一樣，有血有肉，有哀有樂。巴哈 (Johann Bach) 一生與兩位妻子結婚，生有 20 個子女，但只有 10 個

存活；天才的莫札特（Wolfgang Mozart）只有短短35年的人生，而舒伯特（Franz Schubert）更短，只有31年；華格納（Wilhelm Wagner）娶了李斯特（Franz Liszt）的女兒；布拉姆斯（Johannes Brahms）是舒曼（Robert Schumann）的學生；貝多芬（Ludwig van Beethoven）中年失聰；舒曼飽受精神病的折磨……每一首曲子，都不再是唱片上的音符，而是與鮮活的生命相連繫。你從未如此真切地感受那些樂曲是由怎樣的雙手來譜寫和演奏的。

當這許多位音樂家彙集在一起，便串起了一部音樂史，他們是音樂史的鏈條上最璀璨的珍珠。每一位藝術家都不是孤立的，而是互相呼應，他們是自己傳記的主角，同時又是其他傳記主角的背景。有時，幾位名家同時出現或前後承接，你會發現他們在時間和空間上竟如此相近，你彷彿來到了19世紀維也納的鼎盛時期，教堂的管風琴、酒館的樂隊、音樂廳的歌劇、貴族城堡的沙龍，處處有音樂繚繞。你與他們擦肩而過，他們正在去宮廷演奏的路上，正在教堂指揮著唱詩班，正在學院與其他派別爭論。

你的音樂素養不再停留在幾段旋律、幾個名字上，你與藝術的連繫更加緊密。你會在一場音樂會上等待最精彩的樂章，你會在子女接受音樂教育時找出最經典的練習曲，你會在某個地方旅行時說出哪位音樂家曾與你走過同一段路。

更重要的 —— 你會更加深刻地感受到藝術的美好，享受精神的盛宴。貝多芬的《命運交響曲》（*Fate Symphony*），那雷霆萬鈞的激昂力量；舒伯特的《小夜曲》，那如銀河繁星般浪漫的夢境；華格納的《婚禮進行曲》，那如天宮聖殿般的純潔神聖；柴可夫斯基（Pyotr Ilyich Tchaikovsky）的《第一交響曲》，那如海上旭日般的華美絢爛……

<div align="right">林錡</div>

代序

第 1 章
家世與童年

波蘭，波蘭

　　蕭邦一生只走過了三十九年的短暫時光，而在這三十九年之中，他有十八年漂泊在法國。即便如此，蕭邦內心永遠激盪著對自己祖國波蘭深深的眷戀。波蘭是蕭邦的精神家園，而蕭邦則成為波蘭人日後的精神導師。

　　波蘭是一個久經戰亂的國家，她承載了太多的坎坷與艱辛。這個國家起源於西斯拉夫人中的波蘭、維斯瓦、西里西亞、波美拉尼亞、馬索維亞等部落的聯盟。十世紀中葉，以格涅茲諾為中心的波蘭部落逐漸統一了其他部落。西元九六六年，波蘭接受基督教。一零二五年，博萊斯瓦夫一世加冕為波蘭國王，波蘭成為一個強大而統一的國家。

　　以格但斯克為中心的東波莫瑞的收復，刺激了波蘭糧食的出口，貴族莊園紛紛建立勞役制莊園，從事商品糧的生產，城鎮出現手工工場。一五零五年，議會通過憲法，規定未經議會同意，國王無權頒布法律，從而削弱了王權，招致外來勢力的干預。面對莫斯科咄咄逼人的擴張聲勢，波蘭王國和立陶宛大公國議會在盧布林通過了成立統一的波蘭共和國的決議，首都從克拉科夫遷到華沙。波蘭共和國成為一個多民族的農奴制國家，面積達三十一萬平方公里。十七世紀後半期，波蘭的農奴制進入危機階段。一六四八年赫梅利尼茲基領導的哥薩克在烏克蘭舉行民族起義，統治階級內部也

分崩離析。一六五二年大貴族迫使議會通過自由否決權。一六五四年沙俄對波蘭宣戰，兼併了第聶伯河以東的烏克蘭。北方戰爭初期，波蘭被迫追隨俄國參戰。一六五五年波蘭——瑞典戰爭爆發，波蘭丟失部分領土。一七三三年至一七三五年俄、奧與法、西、撒丁王國為爭奪波蘭進行了戰爭，波蘭四分五裂。

生存於列強夾縫之中，波蘭難以得到安寧。從一七七二年開始，波蘭先後遭到俄國、普魯士和奧地利的三次聯合瓜分。

一七七二年五月，沙皇俄國、普魯士、奧地利三國在彼得堡舉行會談，於八月五日簽署第一次瓜分波蘭的條約。據此，波蘭喪失了約百分之三十五的領土和百分之的三十三人口，波蘭成為俄、普、奧的保護國。一七九三年一月二十三日，俄、普在彼得堡簽訂第二次瓜分波蘭的協定，經第二次瓜分，波蘭成為僅剩領土二十萬平方公里，人口四百萬的小國，成為沙俄的傀儡國，波蘭國王未經沙皇許可，不得與外國宣戰與媾和。

一七九五年一月三日，俄、奧簽訂第三次瓜分波蘭的協定，十月二十四日，普魯士也在協定上簽字。根據該協定，波蘭領土被全部瓜分。至此，存在了八百多年的波蘭滅亡了，這個國家從歐洲地圖上消失了長達一百二十三年。

　　一八零九年拿破崙一世在波蘭中部建立華沙公國，拿破崙失敗後，華沙公國被肢解，其西部土地成為波茲南公國，受普魯士管轄；在克拉科夫成立了中立的克拉科夫共和國；在其主要地區成立了波蘭王國，由俄國沙皇兼領國王。一八三零年十一月二十九日，一批貴族青年在華沙舉行起義，結果失敗。一八四六年克拉科夫起義也遭失敗，克拉科夫被併入奧地利。一八四八年波蘭人民又一次掀起革命，迫使普奧當局廢除農奴制度。

　　我們的主角，就是在這樣的背景下來到這個世界，開始了一段輝煌而曲折的音樂旅程。

父親的冒險

　　蕭邦家族幾個世紀以來一直居住在法國東部的一個小村莊馬罕維勒。他們都是默默無聞的人，過著平淡而樸實的鄉村生活。蕭邦的祖父是一個種植葡萄的農夫，蕭邦的父親尼古拉斯·蕭邦在家中排行老三。尼古拉斯喜歡與人交往，對這個世界充滿了好奇感。

　　這個小村莊屬於一位波蘭貴族米契爾·帕克，所以尼古拉斯對波蘭一點兒也不陌生，他與帕克公爵的幾位員工也很熟。隨著年齡的增長，尼古拉斯感覺到農村的環境太閉塞了。馬罕維勒的一個波蘭籍土地管理員 —— 亞當·韋伊德里

奇走進了尼古拉斯的生活，他以自己的親身經歷喚起了尼古拉斯對冒險的巨大興趣。在韋伊德里奇的邀請之下，尼古拉斯在十六歲那年決定跟隨他前往波蘭。

尼古拉斯擅長處理財務方面的問題，同時精通波蘭語、法語和德語三種語言。因此，他得到了韋伊德里奇的喜愛和倚重。來到華沙之後，尼古拉斯如魚得水，深深地喜歡上了華沙的氣氛和生活方式。一個偶然的機會，他認識了一位法國菸草商。這位菸草商決定在華沙開一家分店，因此他提供給尼古拉斯一份會計的職位。

當時正值法國大革命進行得如火如荼，尼古拉斯不是一個喜好戰爭的人，他也因為身處華沙而免遭徵兵。對此，他感到非常滿意。尼古拉斯在一七九零年九月十五日的一封書信中寫道：「即便是為我的國家效忠，我仍然會因為離開華沙成為一名士兵而感到遺憾；更何況，在國外我可以追求屬於自己的小事業。」

但從法國開始的革命浪潮很快就席捲了整個歐洲。整個歐洲大陸都潛伏著不穩定因素──波蘭更是如此。已經被列強瓜分了這麼多年，波蘭人民熱切地渴望並在積極尋找一個時機爭取重新建立自由獨立的波蘭。普魯士、俄國、奧地利的聯合瓜分已經十分脆弱，這是一個謀求獨立的最好機會。終於，一七九四年春天，波蘭軍隊起義反抗俄國女皇凱薩琳

的軍隊。原本，尼古拉斯只是對波蘭有著樸素的熱愛的感情，現在他卻逐漸把自己當作是波蘭的一分子，選擇為波蘭而戰鬥了。他加入了波蘭的國家軍隊，成為克斯丘思科手下的一名上尉軍官。雖然波蘭軍隊成功將沙皇俄國的軍隊趕出了華沙，但是普魯士軍隊卻乘虛而入，將華沙納入自己的治理之下。革命失敗之後，尼古拉斯有些意志消沉，原先工作的菸草廠也已經倒閉了。他想返回法國，卻疾病纏身。就在這最困難的時候，尼古拉斯決定留下來，做一個真正的波蘭人。他在書信中寫道：「有兩次我試著離開波蘭，有兩次我幾乎死掉，但最後，我不得不向命運低頭，並且留了下來。」

憑藉流利的法語和波蘭語，最初幾年，尼古拉斯被許多波蘭貴族聘為子女的家庭教師。一八零二年，尼古拉斯成為斯卡伯克家的家庭教師 —— 這影響了他一生的命運，因為在這裡，他認識了自己的妻子，蕭邦的母親 —— 賈斯蒂娜。

賈斯蒂娜是一名農夫的女兒，也是斯卡伯克家的遠房親戚。

二十歲的賈斯蒂娜有一雙清澈的藍眼睛、一頭美麗的金髮，二十九歲的尼古拉斯對她一見傾心。雖然是農夫的女兒，但是賈斯蒂娜受過良好的教育，身為伯爵夫人的侍女，賈斯蒂娜展現出沉靜、知性的一面。很快兩人就發現他們對音樂和詩歌有著共同的愛好。賈斯蒂娜在鋼琴方面十分嫻

熟，尼古拉斯則善於吹笛子和拉小提琴。這樣在漫漫冬日的夜晚，莊園裡的居民們可以得到短暫的娛樂。尼古拉斯雖然富有冒險精神，但不善於表達自己的感情；賈斯蒂娜同樣矜持而遵從社會的禮俗。雖然兩人彼此都有愛慕之情，但真正走到一起卻花了整整四年時間。一八零六年六月，他們終於在布羅胡夫附近的鄉村教堂舉行了婚禮。

自此，尼古拉斯從某種意義上來講，成了真正的波蘭人。他為波蘭而戰，他在波蘭生兒育女，同時他也與自己在法國的家人失去了聯絡。尼古拉斯在後來也很少刻意去告訴自己的子女自己是一個法國人。而後來，蕭邦也從來沒有真正地去認同自己的法國身分。法國，只是外國罷了 —— 雖然最終蕭邦在巴黎走完了自己最後的人生旅程。

幼年蕭邦

尼古拉斯和賈斯蒂娜育有四個子女。大女兒路德維卡一八零七年出生，弗雷德里克一八一零年出生，伊莎貝拉一八一一年出生，艾米莉亞一八一二年出生。小妹妹艾米莉亞年紀最小，但活的時間也最短，她在十四歲那年便因肺病而過世了。妹妹伊莎貝拉一八八一年去世，終其一生，她都以哥哥非凡的才華為傲。姐姐路德維卡性情、脾氣均與蕭邦比較接近，她在蕭邦去世六年之後也離開了這個世界。

　　蕭邦的全名為弗雷德里克‧弗朗索瓦‧蕭邦，一八一零年出生在波蘭中部的小鎮熱拉佐瓦沃拉。關於蕭邦的真實出生日期，目前尚有爭議。其拉丁文出生文獻（出生證明和教堂受洗紀錄）上面記載的是一八一零年二月二十二日，但賈斯蒂娜則一直以三月一日作為蕭邦的生日，蕭邦也相信自己母親的記憶，採用這個日期作為自己的生日。目前據音樂史學界的考證，更傾向於三月一日為其正確出生日期，而二月二十二日為當年他的父親在報戶口時，誤算了出生週數所致（比實際出生日期提早整整一星期）。

　　在蕭邦出生半年之後，父親尼古拉斯在華沙的中學找到了一份工作——從幫忙開始，逐漸成為真正的法語老師，並且從一八一二年開始，尼古拉斯就已經在訓練砲兵和工程人才的軍官學校裡當法國語言和文學的教授。從一八二零年開始，他在專門為陸軍實習生開班的學校裡教書。蕭邦一家也從華沙近郊的熱拉佐瓦沃拉搬遷到了華沙市區。

　　尼古拉斯是一個有商業頭腦的人，他在華沙的住所非常大。在這裡，他接納高中住宿生作為公寓的客人。蕭邦公寓的名聲也逐漸響亮起來，以至於在貴族和資產階級的年輕子弟中，這裡成為住宿的首選地點。因為對音樂的愛好，蕭邦公寓裡有很多音樂器材。母親經常彈鋼琴，年幼的蕭邦在傾聽時會完全為之著迷。而他的姐姐路德維卡也在懂事之後開

始接受音樂教育，小蕭邦就在一旁靜靜地看，有時會主動要求參加。蕭邦表現出的這種音樂敏感性，自然得到了家人的極大關注。這種關注很快就變為震驚，因為三歲的蕭邦在鋼琴上自己尋找旋律、模仿著彈奏一些曲子，甚至會自己彈奏一段完全不同的旋律。尼古拉斯和賈斯蒂娜開始將自己的孩子看作音樂神童而對其傾注了更多的關注。自己培養的大女兒路德維卡的音樂之路走得並不順利，因此尼古拉斯決定將蕭邦交給專業的音樂人士來培養。最終，他們選擇了六十一歲的小提琴師和古鋼琴師阿爾貝特・茲維尼。

　　茲維尼從各方面來講，都難以稱得上是一位優秀的老師，但是他很聰明。雖然他只懂得古鋼琴，對現代鋼琴一無所知，但是當他看到蕭邦的時候，就知道自己應該如何才能駕馭住這位天才。他將自己的教學僅限於給建議、給提示，而不是面面俱到地去指導。這顯然是一種與傳統的教學模式相違背的實踐，但是他成功了。蕭邦可以有自己的主動權去抒發自己的感情，展現自己的才華，他可以自主地支配身邊的樂器。教師不是束縛他的桎梏，而是為他提供了一個可以展現自己音樂冒險精神的遊樂場。蕭邦在技巧上進步之神速，讓茲維尼驚嘆不已。茲維尼教授給蕭邦很多莫札特和巴哈的作品，同時也會教他一些不是那麼有名的曲子，給予他自由發揮的空間，同時又讓蕭邦涉獵廣泛，這都是茲維尼的功勞。

尼古拉斯夫婦也給了蕭邦無微不至的關愛，蕭邦是如此敬愛自己的父母，以至於在六歲的時候，他就給自己的父母寫命名日賀卡，以表達自己的感情。

> 致父親
> 當全世界在您的生日歡慶之時，
> 我的爸爸，我也因此感到快樂，
> 祝福您，永遠快樂，沒有煩惱，
> 神與您同在。
> 謹將此祝福獻於您。
>
> 致母親
> 我祝福您，親愛的媽媽，祝您生日快樂！
> 天空也和我的內心一樣，真誠地祝福您：
> 祝您永遠健康快樂，長命百歲，美滿幸福！

在這幾年裡，蕭邦的創作技巧也越來越熟練，他開始譜寫樂曲。老師茲維尼將很多曲子記錄了下來，其中包括進行曲、加洛普舞曲、華爾茲和波洛奈茲舞曲。七歲的時候，蕭邦譜寫了一首正式樂曲——《g 小調波蘭舞曲》。當時，一位跟尼古拉斯交情甚好的神父親自參與了這些曲子的發行出版。華沙的新聞界開始為之感到興奮，難道波蘭將要出現一位與莫札特、貝多芬同樣的音樂天才？一八一七年，亞歷山大‧坦斯卡將這位小音樂天才稱為「莫札特的繼承者」，這充分說明了蕭邦當時在華沙的受歡迎程度。

不僅僅是在民間，就是華沙的貴族也對這位小音樂天才感到興奮。沙皇的兄弟 —— 波蘭康斯坦丁大公宣布他將做蕭邦的第一個贊助人。康斯坦丁大公非常喜歡蕭邦創作的《g 小調波蘭舞曲》，下令將該曲以樂隊的編制譜曲並且演奏。不過很可惜這首曲子以及一些蕭邦早年創作的曲子都沒有能夠流傳下來，我們也無法得知其原貌了。父親可以選擇為蕭邦請一位什麼樣的老師，安排什麼樣的演出，但是絕對不能冷落了這些王公貴族，更不能將自己的孩子培養成馬戲團裡小丑一樣的娛樂人物。就這樣，蕭邦的音樂生涯開始逐漸走上了正軌。

生活與演出

一八一八年二月二十四日，蕭邦第一次正式登臺演出。那是一個慈善募捐音樂會，主人是拉齊維烏親王，一個擁有六百個村莊的領主，波茲南的總督。第一次演出並沒有給蕭邦留下太多不可磨滅的記憶 —— 這一點與莫札特不同，神童莫札特自登上舞台開始，就深深地眷戀著舞台，直到去世，而蕭邦卻似乎更加關注生活。如果莫札特要表達對自己父親的愛意，他會毫不猶豫地創作出一首交響曲，而蕭邦則更願意用樸實的言語來表達。蕭邦八歲時為父親的命名日而寫的信：

親愛的父親：

　　也許用優美的音樂更容易表達我內心的情感，但即便是世界上最精彩的音樂會也無法完全包含我對您的祝福之意。親愛的父親，我只能用最簡樸的語言將我內心最真誠的感激和敬意獻給您！

　　蕭邦是一個快樂活潑的孩子，有著驚人的記憶力。尼古拉斯顯然也非常希望自己的孩子能夠舉止得體，要做到像一個貴族，他積極促使自己的孩子與社會保持良好的溝通。蕭邦幼年時的很多夥伴，都成為他一生的知己。蕭邦不是像莫札特和貝多芬那樣，被迫將所有的時間用來練習鋼琴，而是涉獵繪畫、戲劇等多種多樣的藝術領域。實際上，他們幾個兄弟姐妹成立了一個「文學戲劇協會」，他們自己安排表演的內容，並表演給自己的父母朋友看。

　　值得一提的是，蕭邦的身體素來不是很好，他身體虛弱，雖然沒有什麼大病，但總是反覆患支氣管炎。他也曾多次返回鄉下休養，但卻沒有明顯效果。他努力吃飯，鍛鍊身體，但是體質卻沒有什麼根本的改變。從軀體到心理，蕭邦都給人一種溫和軟弱的感覺。

第 2 章
少年蕭邦

新老師，新生活

一八二二年，蕭邦應該回歸學校生活了。之前，因為怕孩子被埋沒，尼古拉斯都是在家親自照顧蕭邦的音樂學習。

學校生活很快就適應了。而現在，蕭邦也必須重新適應新的音樂學習。茲維尼已經沒有更多可以教授給自己學生的實質內容了——實際上，蕭邦已經在各個方面都逐漸超越了自己的老師。新的老師由音樂學院的院長約瑟夫·克薩沃爾·艾爾斯納來擔任。艾爾斯納在華沙的音樂界享有盛名。這位出生在西里西亞，有瑞典血統的院長是那些藝術家中為數不多的專家，由於他毫不嫉妒地承認天才，懂得發現天才，所以毫不遲疑地接納蕭邦作為自己的學生。

艾爾斯納之前是作為交響樂和室內樂的作曲家在巴黎獲得成功的，現在他除了擔任音樂學院院長，還從事教堂音樂的創作工作。作為一名老師，他是稱職而富有遠見的。

他曾經說過：「上作曲課不在於口授規則，特別是如果學生有明顯才能的話，他們可以自己發現規則，為了將來有一天突破它。在技巧方面，首先是透過他在作品結構上表現出來的進步，必須做到讓學生不僅僅趕上老師，而且還要超越老師，而達到這一點的前提是具有相應的個人才能。」

那幾年，蕭邦也廣泛涉獵了各種各樣的音樂風格，同時接觸到了各種不同的樂器。在漫漫的夏季來臨之時，蕭邦會

在朋友的鄉間別墅度假。那裡遠離華沙，那裡流行的音樂與華沙完全不同，於是蕭邦有機會接觸到波蘭農夫和他們的音樂。蕭邦細緻地觀察和感悟瑪祖卡舞曲及其他地方音樂的舞步和節奏，並且能夠跳得非常熟練流暢。蕭邦也曾經花時間記錄下幾首曲子，這些作品後來發展成為蕭邦的一些著名的鋼琴小品。蕭邦曾經在多個場合表露出對波蘭音樂的熱愛，並表示自己將盡畢生之力改變波蘭舞曲的形式。

在學校，學生要按照學校要求參加一些慈善募捐音樂會。一八二五年，蕭邦在音樂學院大廳演奏了著名作曲家莫舍勒斯的鋼琴協奏曲，給人留下深刻印象。幾天之後，沙皇亞歷山大一世和康斯坦丁大公要求蕭邦為其演奏簧風琴。

這種樂器聲音洪亮，是一種由風琴和鋼琴組成的綜合形式的樂器。蕭邦的現場即興演奏給沙皇留下了極為深刻的印象，因此獲贈一枚鑽戒。從此之後，蕭邦就有義務在學校做彌撒的時候擔任合唱隊的管風琴師，同時還擔當指揮。

蕭邦自然感到非常榮耀，他自我嘲諷地說：「我最尊敬的人，我是一個什麼樣的首腦！在整個學校中，我是位於牧師之後的第一個人。」

除了沙皇和波蘭大公，這段時間蕭邦還為很多社會名流表演過。一八一八年九月，他就曾為沙皇的母親演奏；一八一九年曾為義大利著名女高音卡塔拉尼演奏，卡塔拉尼

慷慨地贈送給蕭邦一塊金表。一八二五年，《華沙快報》刊登了蕭邦第一首正式作品《c 小調迴旋曲》，是題獻給音樂學院校長夫人的。德國著名音樂雜誌 —— 萊比錫《大眾音樂雜誌》對此給予了非常高的評價。尼古拉斯夫婦也越來越有信心將自己的兒子培養為職業的音樂家。

　　一八二六年，蕭邦迎來了自己高中的最後一年，父親除了期望他在音樂上有所建樹之外，也不希望他在古典文學和數理方面落後。七月份考試來臨，蕭邦花費了大量的時間和精力準備一般性考試，十分疲憊。終於，瘦弱的蕭邦第一次病倒了。考試過後，蕭邦在七月底終於可以騰出時間來回歸自己的音樂之路了。蕭邦和好友威廉一造成華沙歌劇院聆聽了羅西尼的《鵲賊》。心情不錯的蕭邦譜寫了一首波蘭舞曲，並加入了歌劇中威廉最喜歡的旋律。

　　之後，蕭邦與母親和姐姐路德維卡、妹妹艾米莉亞前往雷納茲度假。雷納茲是一個礦物溫泉度假的好地方。因為當時艾米莉亞已經病入膏肓，經過治療並沒有什麼好轉，所以來到這裡休養。這趟旅行平淡無奇，並沒有什麼特別的地方。除了這里美麗的環境可以給蕭邦帶來一些慰藉之外，妹妹的病情終究是一塊大石壓在蕭邦的心頭。

華沙音樂學院

　　華沙音樂學院建立於一八一零年，與蕭邦同年誕生，至今已有近兩百年的音樂傳統和教學經驗，也是歐洲最古老的音樂學院之一。學院於一八二一年編制到華沙國立大學，開始提供全面且完整的音樂教育，並於同年更名為音樂及演說學院，即音樂學校，成為華沙藝術大學分部的一部分。一九二二年學院成為「歐洲藝術學院聯盟」的會員，一九九七年為了紀念蕭邦，學院正式更名為「華沙國立蕭邦音樂學院」。

　　一八二六年，十六歲的蕭邦進入華沙音樂學院學習。他的老師依然是音樂學院的院長約瑟夫·克薩沃爾·艾爾斯納。艾爾斯納懂得避免將自己的意願加諸於蕭邦身上，但是因為蕭邦對樂理、對位法、和聲、管絃樂法，乃至刻板的作曲法都不甚熱衷，所以艾爾斯納在前兩年倍感沮喪和失望。對蕭邦而言，在嚴格的規範下譜寫曲子、彌撒曲和室內樂是再單調不過的事情了，他對於按照既定形式作曲一點也不感興趣，甚至在這方面的創作經常是一塌糊塗。將自己的音樂想法轉換到預先設定好的、陳腐的音樂形式之中，對蕭邦來說是一件艱辛的事情。相比較而言，他更加喜歡關注自己喜歡的音樂。

　　雖然蕭邦在老師指導下的作曲苦不堪言，但是他仍然利用空閒時間創作了一些自己喜歡的曲子，畢竟沒有人能夠限制他的自由和意志，也無法質疑他的作曲技巧。

　　到一八二七年，尼古拉斯允許蕭邦基本放棄在學校的學習，轉而全身心投入到音樂創作之中。他在家裡為蕭邦安排了一間有一架鋼琴和一張桌子的工作間。就在這裡，蕭邦譜寫了他最初的幾部作品。也就是從這一時期開始，蕭邦掌握了嫻熟的演奏技巧，形成了清新的音樂風格，並且很快震驚了音樂界。

　　《瑪祖卡迴旋曲》是蕭邦這一時期創作的比較有趣的作品之一，他在此曲中首先採用了利底亞調式所特有的升四度音（例如，在 C 大調音階中將 F 升高半音成升 F），這種旋律變化音常見於波蘭民間音樂裡，後來蕭邦更巧妙地將這類特色融入他成熟期的音樂語言中。

　　從這一時期開始，蕭邦開始創作夜曲。說起夜曲，就不能不提愛爾蘭作曲家費爾德。費爾德曾經居住在聖彼得堡，拜克萊門蒂為師。費爾德精緻而細膩的音樂以及協奏曲曾經影響過很多十九世紀的作曲家。在一份一八五九年的費爾德夜曲曲譜的序文中，李斯特就不吝讚賞地評價說：「我發現這些夜曲的迷人之處在於它豐富的旋律與和聲總將我帶入孩提的歲月中。早在我見到這些夜曲的作曲者之前，每次聽到

這些溫柔、令人陶醉的音樂，總不由得縱情忘我，兒時情景一幕幕呈現在眼前。」

而李斯特在這篇序文中還特意提到蕭邦——儘管那時蕭邦已經去世了。李斯特說：「蕭邦在他如詩般的夜曲中唱出的不僅是令我們無以名狀的歡愉與和諧，還有這些夜曲經常洋溢而起的不安和無休止的困惑。他的宣洩越是高超，也就包含著更多的痛苦。他的溫婉令人心醉，但卻又不足以掩飾他的絕望與悲痛。他在所有的夜曲所賦予的出類拔萃的靈感和形式，是我們永遠無法超越或者與之並駕齊驅的。它們有著悲傷的特質，而不是像費爾德以更強烈的標示來演奏這樣的特質。它們的詩意更陰鬱而迷人，這些夜曲更能抓住我們的心，令人不得平靜，也因此讓我們得以遠離巨大無垠的海洋與風暴，快樂地回到開放在幸福綠洲旁的珍珠貝殼中。在春日的呢喃中，在棕櫚綠蔭下，全然忘卻沙漠的存在。」

但這時候蕭邦的夜曲創作還處於起步階段，對蕭邦更有意義的作品當屬另外一部，那就是在一八二七年暑假時創作的、採用莫札特歌劇《唐璜》中很流行的二重唱、主題為鋼琴和管絃樂的變奏曲降 B 大調莫札特主題變奏曲《請伸出你的玉手》。蕭邦在曲中所引用的這個主題，也曾吸引許多作曲家為之譜寫過數首光輝的幻想曲，但蕭邦的作品仍被認為是技高一籌，將華麗的外表和睿智的構思熔於一爐，遠遠超過了《c 小調迴旋曲》的成就。

　　這部作品是以優美閃光的傳奇為基礎的，一開始就受到聽眾的喜愛，並為蕭邦在國外的鋼琴生涯開闢了道路。

　　這首由鋼琴和樂隊一起演奏的曲子，對蕭邦來說是在譜寫鋼琴協奏曲之前的某種「彩排」。莫札特的「請伸出你的玉手」主題在蕭邦的作品中得到了效果很好的、技藝高超的改編，這是在他早年作品中便可見端倪的、對輝煌風格著迷的表現。輝煌風格，在蕭邦個性發展中起了重要作用，是他形成自己個性化鋼琴織體的起點。鋼琴家蕭邦起初很讚賞這種風格，並如饑似渴地吸收胡梅爾、韋伯、菲爾德的鋼琴藝術成果，這在他的迴旋曲、變奏曲和協奏曲中都有反映。當樂曲出版後，克拉拉‧維克（後嫁給舒曼）成為蕭邦本人之外第一位公開演奏此曲的鋼琴家。當時二十一歲的舒曼感動之餘，在一八三一年十二月的萊比錫《大眾音樂雜誌》上寫下了至今仍令人津津樂道的樂評：

　　有一天，尤塞博悄悄地走過來。你了解他要讓你大吃一驚時臉上的那種微笑。我當時正在彈鋼琴。尤塞博把一張樂譜放在了我們面前，說道：「先生們，脫帽致敬吧，這是一個天才。」我們無需看標題。我不由自主地翻閱著樂譜。無聲的音樂所隱藏著的那種歡快有一種神奇的力量。我感到每一個作曲家都在人們眼前展示他特有的音符形象。從外表上看，貝多芬和莫札特的筆體就有所不同。當我看到蕭邦書寫

的音符時，我聯想到一雙絕對陌生的眼睛，一雙鮮花般美麗的眼睛，一雙羅勒般的眼睛，一雙孔雀般的眼睛，一雙少女般的眼睛，這雙眼睛正在迷人地望著我。當看到標題下面寫著作品第二號⋯⋯蕭邦時，人們又怎麼能不驚訝呢？我從來沒有聽過這個名字。

這也是蕭邦的作曲才華首次獲得正式的肯定。

艾爾斯納每年都要給蕭邦寫一個評語。在第一學年，他的評價是：「特殊的才華。」第二年，他則用「特殊的本領」來評價蕭邦。這兩年基本都沒有什麼特別的亮點。而到了第三年，艾爾斯納的評語則改為了「特殊的天分，一個音樂天才」。

艾米莉亞的去世

艾米莉亞是家裡最小的孩子，而且身體是最不好的。肺結核當時在歐洲幾乎就是不治之症，艾米莉亞在痛苦地承受煎熬。在進入音樂學院一年半之後，蕭邦給自己的朋友楊・比亞沃布沃茲基寫了一封信，信中寫道：「病魔在家裡折磨我們。艾米莉亞已經在床上躺了四周，她咳嗽並開始吐血，媽媽嚇壞了，馬爾茲克（家庭醫生）開了一個放血的處方。人們放了一次⋯⋯兩次，無數歐洲醫蛭、疱疹膏藥、芥末膏藥、歐亞瑞香，一層糊一層。可怕、可怕！

　　這段時間她一直都沒有進食，消瘦得你都認不出她來了。

　　現在才開始有點起色，你能想像得出我家現在是什麼樣子嗎？你得自己去想，因為我無法向你描述。」

　　艾米莉亞下葬之後，蕭邦全家就搬到了另外一所房子裡。據說蕭邦的母親之後再也沒有脫下過喪服 —— 尤其是後來她還承受了蕭邦和他的姐姐路德維卡的去世。

畢業

　　一八二八年九月初，父親尼古拉斯的一位朋友亞羅茲基教授要到柏林參加一次科學大會，他非常樂意把蕭邦也帶過去，蕭邦顯然欣喜若狂。經過五天的辛苦顛簸，他們到達了普魯士首都，下榻在克隆普林茲賓館。蕭邦首先參觀了基斯廷格鋼琴廠，接著又參觀了一所音樂學校，然後他又去了歌劇院。在那兒正在上演著斯彭蒂尼的歌劇《費迪南德‧柯代茲》和西馬羅沙的《祕密婚禮》。蕭邦顯然為此而感到高興，因為他在給家人的信中這樣寫道：

> 　　我非常高興地觀看了這些歌劇。但我應當承認，亨德爾的音樂最接近我所確立的音樂理想。明天這裡將演出《自由射手》。我需要聽的恰恰是這部作品。

蕭邦將這次的期望定義為：「結識柏林的著名音樂家並且終於能聽一次優秀的歌劇，之後就會對高水平的演出有一個概念。」因此他做到了他想做的。但是他卻並沒有試圖去跟當時在普魯士音樂界享有盛譽的那些大人物們搭上關係，哪怕是一次攀談。就連跟他年紀相仿的門德爾松也沒有。

臨近畢業，蕭邦感覺到在華沙沒有什麼值得自己再在這裡學習的了，如果他想證明自己是位作曲家和鋼琴家，那他肯定不能在這個音樂庸俗化的地方長久待下去。蕭邦認為，他必須去歐洲的音樂中心 —— 維也納、巴黎或者倫敦 —— 才能引起世界的注意。但這些都需要巨大的資金支持。尼古拉斯感覺自己無法支持兒子進行此項宏偉的計劃，所以他給一位政府成員、部長斯坦尼斯拉夫·格拉博夫斯基寫了一封信，詳細介紹了自己兒子眾所周知的音樂天賦，同時還援引了很多達官顯貴的評語。他向部長申請一筆經費支持，以便讓蕭邦能夠實現前往維也納的夢想。部長同意了尼古拉斯的請求，同意支付五百古爾登。但是這個決定卻被管理委員會駁回了。在他們看來，這是一筆完全沒有必要的支出。沒有辦法，尼古拉斯最終只能以自己的力量來支持蕭邦的行程。就是在這樣困頓的情況之下，蕭邦踏上了成為音樂大師的道路。

第 3 章
音樂旅程

初識維也納

　　維也納是一座擁有一千八百多年歷史的古老城市，到一一三七年為奧地利公國的首邑，此後維也納成為神聖羅馬帝國（一二七八年起）的首都。十三世紀末，隨著哈布斯堡皇族興起，發展迅速、宏偉的哥特式建築在維也納如雨後春筍拔地而起。十五世紀以後成為歐洲的經濟中心。一八世紀，瑪麗亞‧特雷西亞母子當政期間熱衷於改革，打擊教會勢力，推動社會進步，同時帶來了藝術的繁榮，使維也納逐漸成為歐洲古典音樂的中心，獲得了「音樂城」的美名。

　　蕭邦來到維也納的時候，維也納已經飽經戰亂。在法國大革命戰爭中，維也納先後兩次被拿破崙的軍隊占領。第一次發生在一八零五年十一月十三日，法國軍隊未受到抵抗、不費吹灰之力便進了維也納，維也納的市民們甚至好奇地歡迎了他們。弗朗茲二世在一八零四年戴上奧地利皇冠，以回應拿破崙稱帝，成為奧地利的第一位皇帝，奧地利帝國由此肇始。而拿破崙在一八零六年解散了神聖羅馬帝國，弗朗茲二世不得不摘下神聖羅馬帝國的皇冠，成為神聖羅馬帝國的末代皇帝（一七九二年至一八零六年在位）。一八零九年拿破崙第二次占領維也納，但是這次他遭到了頑強的抵抗，攻占維也納後不久便在阿斯佩恩戰役中嘗到大敗的滋味。拿破崙戰敗之後，一八一四年九月一八日至一八一五年六月九日

在維也納召開會議，這是一次由奧地利外交家克萊門斯·梅特涅發起的歐洲列強間的外交會議，旨在重新調整拿破崙戰敗後的歐洲政治地圖。

　　幾世紀以來音樂從不曾離開維也納，每當夏天夜晚公園便會舉行音樂會，與她緊緊相連。她是孕育出音樂天才莫札特、貝多芬的地方，同時也無時無刻不在吸引著蕭邦。

　　莫札特，自從他來到這個世界上，就成為音樂的代名詞。他一生都在試圖打破貴族對音樂的奴役，追尋音樂家自身的價值。而選擇奔赴維也納，就是莫札特最勇敢也最正確的決定。在維也納，莫札特受到人們狂熱的崇拜，他在這裡收穫了愛情，收穫了偉大的作品，成為不朽的音樂傳奇。三十五歲，莫札特英年早逝，留給世界一個巨大的遺憾，卻讓維也納成為音樂家的聖地。貝多芬，這個不肯向命運低頭的德國人，在事業的起步期也將維也納視作心中的聖地，十幾歲就踏上了追尋夢想的維也納之旅。在這裡，他成為大師，成為整個世界矚目的焦點。當然，我們也忘不了在莫札特、貝多芬身前身後所湧現出來的那些音樂巨匠。他們如眾星拱月般將這些大師襯托著，也讓這座城市變得星光熠熠。海頓的《皇帝四重奏》，莫札特的《費加羅的婚禮》，貝多芬的《命運交響曲》、《田園交響曲》、《月光奏鳴曲》、《英雄交響曲》，舒伯特的《天鵝之歌》、《冬之旅》，約翰·施

特勞斯的《藍色多瑙河》、《維也納森林的故事》等著名樂曲
均誕生於此。許多公園和廣場上聳立著他們的雕像，不少街
道、禮堂、會議大廳都以這些音樂家的名字命名。音樂家的
故居和墓地常年為人們參觀和憑弔。

　　一八二九年七月，父親把節衣縮食省下來的一些錢交給
了蕭邦。蕭邦打點行裝動身前往維也納。到維也納之後，蕭
邦首先拜訪了音樂出版商哈斯林格。哈斯林格作為一名精明
的商人，看到了蘊藏在蕭邦身上的巨大潛力。他熱情地頌揚
蕭邦為「北方之星」—— 儘管蕭邦本人都對這個稱呼心存
疑慮。之後，蕭邦又被介紹給皇家戲劇總管加蘭貝格伯爵，
伯爵鼓勵蕭邦舉辦一場個人音樂會。

　　蕭邦深受鼓舞，他在給家人的信中不無滿意之情：「加
蘭貝格可以放心，我不會盯著他的錢袋。我將演出，但不要
酬金。我在這裡拋頭露面不是為了謀利，而是為了那些音樂
愛好者。我是熱愛藝術的音樂家。」他還在信中表達了自己的
志得意滿：「報界人士都已睜大眼睛在看著我……和我手挽
手走著。」、「我將引起轟動，因為我是一個一流的技藝高超
的名家。」

　　八月十一日，音樂會在皇家劇院舉行。五年前，貝多芬
的《第九交響樂》就是在那裡首演的。樂隊演奏了貝多芬的
一首序曲和羅西尼的幾首樂曲。但這並沒有按照蕭邦最原始

的要求去演奏。因為蕭邦希望樂隊先演奏他的《變奏曲》，但樂隊演奏的卻是前人的作品。這迫使他不得不改變曲目。於是，蕭邦即興演奏了《白衣天使》的主旋律，隨後又彈奏了一曲名為《契米埃爾》的波蘭樂曲。對於即興演出，蕭邦寫道：「樂隊驚呆了，因此我感到生氣，出於無奈，我同意即興演奏。可是誰知道，這種倒楣的情緒和冒險是否成了我在晚會上更好表現的一種激勵呢？」

在當時健在的音樂家中，除了維也納人熟知的李斯特之外，還從來沒有任何一個人可以像蕭邦這樣即興演奏。在他靈活的手指下展現了一個略帶痛苦的輕柔世界。在那裡，每個人都會因追憶往昔的傷感而顫慄。觀眾們都百感交集地聆聽著這美妙的潺潺細語。蕭邦在書信中寫到當時的感受：

> 我剛一站到台上，就響起了歡呼聲，彈完一曲變奏曲後，掌聲雷鳴，以致我聽不見樂隊的聲音。當我演奏結束後，又響起了熱烈的掌聲，我不得不第二次上台鞠躬謝幕。我雖然沒能特別成功地發揮自由幻想，可是掌聲仍然非常熱烈，我不得不再次走到台上。

這場音樂會是十分成功的，它促使蕭邦決定在一週之後的八月十八日再舉行第二場音樂會。這次，樂隊沒有再犯上次的錯誤，而是事先做了排練，蕭邦演奏了他自己譜寫的《克拉科維亞克舞曲》和他的《變奏曲》。貝多芬的朋友里

希諾夫斯基伯爵出席了蕭邦的音樂會。里希諾夫斯基伯爵祖
籍是波蘭，在維也納的藝術圈內十分有名。音樂家和評論家
們驚嘆不已。《維也納戲劇報》和《音樂總匯報》如此評論
這場音樂會：

> 公眾認可這位年輕人是位大藝術家。鑒於他的創作和演
> 奏技巧獨具風格，我們甚至可以認為他是一個天才。他的指
> 法細膩、優雅，技巧之嫻熟難以描述。他對音調變化的掌握
> 至純至美。對樂曲的解釋表現出了他的深刻感受。從他的作
> 品中可以看出，他有巨大的才華，對別人和自己的作品作了
> 明快的詮釋。這一切向我們揭示，他是一位得天獨厚的樂壇
> 高手。他無需張揚，就如同一顆最明亮的星星一樣出現在了
> 地平線上。

但是，對蕭邦的演奏也並非完全沒有批評的聲音。批評
意見主要是說他的演奏過於柔和，缺少輝煌和激情。「他的
表演……有某種謙虛的特點，因為這種簡樸的特性，這個年
輕人似乎根本不想炫耀，雖然他的表演戰勝了困難。

這種克服苦難的過程本身，在這裡，大藝術家的故鄉，
想必引人注目。」顯然，蕭邦自己也知道自己的這種風格。他
給自己父母的信中提到：「反面意見幾乎只有一種，說我演
奏得過於輕柔。這裡的人們習慣聽那種氣勢恢宏的聲音。但
我卻更喜歡聽人們評論我的演奏太柔和而不是太生硬。」

在另外一封信中，蕭邦還寫道：「這就是我的演奏方式。我知道婦女們和藝術家們都非常喜歡這種方式。」「普遍的意見認為我彈得太輕，對於德意志人來說太嬌弱，他們習慣於在鋼琴上瘋狂地敲。我等待這種指責，尤其是編輯的女兒布拉黑特卡在樂器上可怕的猛敲，沒關係，因為可能絕對免不了這個『但是』的，而我寧願讓他們說這個『但是』，也不願意人們說我彈得聲音太響。」

八月十九日，雖然有一點戀戀不捨，但是蕭邦仍舊動身離開維也納前往布拉格。他期待在整個歐洲都獲得他應得的聲譽。蕭邦在維也納新結識的朋友們紛紛前來為他送行，其中包括多次與蕭邦一起彈奏雙鋼琴連奏的切爾尼。切爾尼認為蕭邦「是一個誠實的人，人比他的作品更加多愁善感」。

布拉格

與歐洲其他的首善之區一樣，布拉格也有足以回溯千年以上的音樂遺產。早在一千多年前，這裡就是捷克王國的政治中心。西元十三世紀成為捷克王朝的第一座王城。從十三世紀到十五世紀是中歐重要的經濟、政治和文化中心。

城市依山傍水，古蹟眾多，可以毫不誇張地說，在老城區每一條大街小巷，幾乎都可以找見十三世紀以來的各種形式的建築物，如始建於一三四四年的著名的聖維特教堂，建

於一三五七年的伏爾塔瓦河上的聖像林立、藝術價值無比的
查理大石橋，建於一三四八年的中歐最古老的高等學府查
理大學以及金碧輝煌的布拉格宮和歷史悠久的民族劇院等。
一三四五至一七八年，在查理四世統治時期，布拉格成為神
聖羅馬帝國兼波希米亞王國的京城而達到鼎盛時期，並興建
了中歐、北歐和東歐第一所大學 —— 查理大學。布拉格也是
歐洲的文化重鎮之一，歷史上曾有音樂、文學等諸多領域的
眾多傑出人物，如作曲家莫札特、斯美塔那、德沃夏克，作
家弗蘭茲·卡夫卡、哈維爾、米蘭·昆德拉等人都曾在該城進
行過創作活動。

　　當時布拉格的觀眾極具音樂素養，他們對音樂家的欣賞
可以是無限制的，這可由莫札特和這個城市愉快的合作關係
得到證明。雖然蕭邦停留在布拉格的時間十分短暫也平靜
無事，但卻有足夠的時間讓他仔細觀察這座城市。他在八
月二十八日寫給家人的信中說道：「這座城市真是漂亮極了
……當你從坐落著城堡的山坡向下望去，這座城市很大、古
老且曾經是那麼富饒。」

　　蕭邦在布拉格參觀的同時也結識了著名的小提琴家皮西
克斯和作曲家亞歷山大·克蘭蓋爾。克蘭蓋爾譜寫過四十八
首被認為是巴哈之後最優美的賦格作品。蕭邦對克蘭蓋爾非
常感興趣，他們一起在鋼琴旁交談，切磋了足足六個小時。

蕭邦在布拉格沒有舉辦音樂會，其實並不是他沒有機會舉辦音樂會，而是有很多邀請但都被他拒絕了。主要是因為他在維也納非常受歡迎，但是他卻對布拉格的觀眾心存忌憚。布拉格的聽眾連帕格尼尼這樣的名音樂家尚且偶爾不予理會，因此蕭邦擔心他們可能也會對他如此，從而破壞了他好不容易才建立起來的良好聲譽。

德勒斯登

離開布拉格之後，蕭邦沿著歐爾山路向德累斯頓行去。德累斯頓是一座森林環繞、易北河貫穿其中的古城，素以建築、藝術收藏和圖書館著稱於世。在前往德累斯頓的路上，蕭邦經過克經特普里茲。克經特普里茲是一座水城，位於波西米亞和薩克森的邊界線上。在克經特普里茲，蕭邦在克拉里親王的莊園裡度過了一個夜晚。參加親王莊園聚會的人不多，但都是些有修養的人。他們中間有府邸的主人、一位奧地利將軍、一位英國海軍上將、一位掛滿勳章的薩克森將軍、幾位年輕的男子和姑娘。飲茶後，親王夫人詢問蕭邦能否賞光彈奏一曲，蕭邦自然回答「不勝榮幸」，並請求彈奏一曲即興曲。蕭邦的演奏出神入化，在座的人都為之傾倒。

隨後，蕭邦馬不停蹄趕往德累斯頓。德累斯頓有著悠久的歷史。一二零六年，梅森伯爵 Dietrich 選擇在易北河南岸

建立了一個德國人城鎮，作為他的臨時住處，就是德累斯頓的核心。一二七零年，該市成為波希米亞王國和布蘭登堡伯爵的屬地。一三一九年韋廷王朝復辟。從一四八五年開始成為薩克森公爵的駐地，從一五四七年起更成為薩克森選帝侯的住處。

在一六九七至一七零六年及一七零九至一七三三年這兩段時間內，德累斯頓的薩克森選帝侯腓特烈‧奧古斯特一世當選為波蘭國王奧古斯特二世，雖然波蘭首都仍在華沙，不過從此德累斯頓又有了一個波蘭名稱 Drezno。奧古斯特二世計劃使德累斯頓成為最重要的皇家住處，因此在他的統治下，德累斯頓和邁森發明了歐洲的瓷器。他亦從歐洲各地招攬了許多最好的建築師和畫家來到德累斯頓。這段時期，在哈賽的直接指導下，該市的音樂生活也開始活躍起來，他的統治標誌著德累斯頓在眾歐洲城市當中，開始在技術和藝術上達到領先地位。從一八零六年到一九一八年期間，德累斯頓是薩克森王國的首都。拿破崙戰爭期間，拿破崙以此為軍事基地，曾經取得過著名的德累斯頓戰役的勝利。

造訪德累斯頓期間，最值得一提的便是蕭邦前去欣賞了一出改編自德國文學家歌德的名著《浮士德》的歌劇。

歌德的《浮士德》曾經吸引過許多著名作曲家為之作曲，貝多芬曾經想以《浮士德》為基礎創作歌劇，李斯特則

圍繞《浮士德》中的三個主要角色寫了一首交響曲。

　　蕭邦在八月十八日觀賞的歌劇《浮士德》是歌德的這部傑作第一次搬上舞台。雖然蕭邦只看了第一部分，而且全劇被弄得支離破碎，但仍給蕭邦留下了深刻的印象。蕭邦記錄了自己觀看之後的感受：

> 「我剛看完《浮士德》回來。我在下午四點半便在劇院外頭等候，這齣劇由六點演到十一點，是一出恐怖的幻想劇，但是非常傑出。在幕與幕之間他們演奏了施波爾同名歌劇中的一些選曲。」

　　離開德累斯頓，蕭邦踏上了回家的歸程。

重返華沙

　　一八二九年九月十二日，蕭邦回到華沙。在那年剩下的日子裡，蕭邦專注於創作。此時的蕭邦沒有了公開演出的緊張壓力，因此得以自由自在地探究一些著名的音樂作品，如施波爾的八重奏，貝多芬的《大公》鋼琴三重奏、《升 c 小調絃樂四重奏》以及降 E 大調《告別》鋼琴奏鳴曲。這些作品均給蕭邦留下了深刻的印象。

　　在返回華沙三週之後，蕭邦發現自己的身體出現了不適。他寫道：

也許是由於我的不幸，我才找到了自己的理想。六個月以來，我每個夜晚都要夢到它，但我卻沒有和它交談過。我的這部協奏曲（f 小調作品第 21 號）中的柔板以及今天上午寫完的圓舞曲（作品 70 號第 3 首）就是為它寫作的。我現在把它們寄給你。請注意我畫了十字那一段。除了我之外，別人都不知道它的含義。我親愛的，如果我能為你演奏它的話，我將會多麼幸福啊。在三重奏的第五小節裡，籠罩的是一種深沉的憂傷情緒，一直到降 E 的高音譜號。我本沒必要和你說這些，因為你肯定也感覺出來了。

蕭邦家族歷來身體不是非常好。妹妹在十四歲的時候去世，而現在，蕭邦身上也顯現出孱弱的跡象。這在一定程度上也影響到了蕭邦的心情和思想。蕭邦開始關注不幸，關注理想。不幸與理想也逐漸成為蕭邦音樂的主旋律。蕭邦這時候已經成長為擁有足夠藝術鑒賞力的藝術家。在蕭邦心目中，貝多芬占有崇高的位置。同時，他的作品也或多或少受到當時流行的音樂和作曲家的影響。

第4章
走向成熟

康斯坦雅

　　在蕭邦生命中出現過很多女性。康斯坦雅是其中最重要的一位。在蕭邦創作的第一個高潮期，康斯坦雅是其音樂的主角。

　　康斯坦雅全名為康斯坦雅‧格拉德科夫斯卡。她是一名出色的歌劇演員。蕭邦第一次見到康斯坦雅，是她初次登台的時候，她在帕埃爾的歌劇《阿涅斯》中扮演角色。蕭邦對初次見到的這位姑娘可謂一見鍾情，他欣賞康斯坦雅的演技、美貌和寬廣的音域。她的演唱抑揚頓挫，細膩傳神，優美動聽。雖然初登舞台時有些緊張，聲音有些顫抖，但康斯坦雅很快就控制住自己的情緒，恢復到了正常的狀態。她的演唱打動了在座的所有聽眾，其中自然也包括蕭邦。蕭邦與之相識相知，但內心中，蕭邦卻充滿了憂傷和對未來不確定性的焦慮。在華沙，他感覺不到自己在技藝上有精進的可能性，雖然剛剛重歸自己的故鄉，內心卻渴望著再次出發。

　　過了一段時間，蕭邦接受拉德茲維爾親王的邀請，前往親王的別墅小住一段時間。在那裡，蕭邦受到了熱烈的歡迎和尊貴的禮遇。親王是一位對音樂有濃厚興趣的人，他甚至親自寫了一部音樂劇《浮士德》 —— 事實上，在那段時期，歌德的作品在整個歐洲都讓人為之瘋狂。親王非常欣賞蕭邦的藝術才華，他讓自己的女兒 —— 兩位聰慧可人的郡

主 —— 跟隨蕭邦學習鋼琴。蕭邦手把手地教授她們音樂，兩位郡主也對蕭邦敬愛有加。在這段時間裡，蕭邦創作了《f 小調波洛涅茲》，並將它獻給兩位郡主。不過即使在這樣優越而舒適的環境中，蕭邦也沒有忘記康斯坦雅。

回到華沙，蕭邦決定要舉辦一場有康斯坦雅參加的音樂會。康斯坦雅自然知道，蕭邦這是要將榮譽獻給她。

一八三零年三月十七日，音樂會如期舉行，蕭邦此時剛滿二十歲。音樂會曲目包括了埃爾斯內和庫爾賓斯基的作品、一首法國狩獵曲獨奏和幾首歌曲。其中，包括蕭邦的《f 小調協奏曲》在內，演出的效果都比較一般，不過康斯坦雅顯然對這次音樂會非常滿意，這也讓蕭邦感到很欣慰。

在這段時間，蕭邦正在創作《E 大調柔板》。這部作品應當是「浪漫的、平靜的、憂傷的」，並能喚起「許多美好的回憶」。雖然在這裡找到了愛情的浪漫和溫馨，但華沙卻不是一座能夠激發和滿足蕭邦對音樂的追求的城市，他越來越覺得自己應該離開這裡，去追尋更美好的前景，但猶豫不決卻在困擾著他。九月四日，他在給朋友蒂圖斯的信中說：

我已經近於瘋狂。我總是哪兒也不想去。我缺乏足夠的力量確定我的行期。我預感到，如果我離開華沙，從此，我將再也不能重返家園。我遠行就是去送命。唉，不能在自己一直生活的地方死去是多麼令人傷心！對我來說，當行將歸

西時，床邊若只能看到無動於衷的醫生和陌生人，而不是我所有的親人，那將多麼可怕。我想在你家裡多待幾天。也許我在那裡會重新得到少許安寧。由於我無能為力，憂傷得不能自拔，只好躑躅街頭，然後再返回家中。為什麼會這樣呢？為了在那裡尋找我的幻想。人很少有幸福，如果他命中注定只有短暫的歡樂，為什麼他還要將自己的幻想，虛無縹緲的幻想講給別人聽呢？

蕭邦的預感驚人的準確，這可能是因為他的確知道自己身體的不濟。命運的齒輪不停轉動，蕭邦雖然預感到這麼多讓他糾結的問題，但最終卻依然沿著這條道路走下去，這不能不說是一種悲哀。在蕭邦九月十八日的信中，他將對自己健康的擔憂表露得一覽無遺。他提到：

> 可以肯定，當涉及我個人時，我會把自己置於一切之上。如果我願意的話，在幾年的時間內，我將控制住自己傷感而又無濟於事的熱誠。我請求你相信一件事情，那就是我也關心自己的切身利益。我準備為大家犧牲一切 —— 我是說我為了大家。為了避開眾人的眼睛，為了使我們這裡舉足輕重的公眾輿論不要再增加我的不幸。不是增加深藏於我們內心的兒女情長的痛苦，而是增加我稱之為我們外部的困難。只要我身體健康，我將終生孜孜不倦地工作。我是否應當自不量力，幹得更多呢？如果有必要，我能比今天幹得多出兩倍。你不能駕馭你的思想，但我能。我一直是我思想的主人。任何事情都不可能像樹葉從樹木上脫落那樣，迫使我

拋棄我的思想。在我的家裡,即使在冬季,也是綠意盎然。當然,這只是指我的頭腦。在我的信中則並非如此,當然並非如此。我心中是一派炎熱。樹木在這裡鬱鬱蔥蔥,這沒有什麼可奇怪的。你的那些來信我都牢記在心,我的心就緊挨著康斯坦雅的髮帶飾物。雖然它們並不相識,儘管它們沒有生命,但它們畢竟是朋友所贈。

在信中,蕭邦表達的是要戰勝自己身體疾患的勇氣和決心,並且表達自己內心深處對未來的美好憧憬——雖然我們知道蕭邦內心其實一直都猶豫不決。但蕭邦確確實實在向著自己的理想邁進,向著未來邁進,即使蕭邦心中對康斯坦雅充滿了無限的愛意和眷戀,但是他依然願意放棄感情去追尋自己的夢想。他願意將自己對康斯坦雅的愛意留存在自己心間,即便這樣做使自己痛苦萬分。有一天,蕭邦恰好遇見康斯坦雅,他這樣寫道:

> 我的眼睛猛然間和她的目光相遇。我快步走到街上,過了一刻鐘心情才平靜下來。有時候我是那麼瘋狂,以至於到了可怕的地步。但不管發生什麼事情,我都將在下週六動身。我把我的樂譜放到了手提箱裡,把她給我的髮帶飾物放到我的手臂下面,我的心上。我登上郵車,奔向前方。

在那一年的十月十一日,蕭邦舉行了最後一次音樂會。康斯坦雅也來助興,蕭邦在這次音樂會上彈奏了他剛剛完成的《e小調第一鋼琴協奏曲》和一首根據波蘭樂曲改編的幻想

曲。康斯坦雅則演唱了歌劇《湖畔夫人》中的詠嘆調。蕭邦對康斯坦雅的發揮非常滿意，甚至可以說是推崇。

你了解樂曲的題目：《當我為你而流淚》。她無懈可擊地一直將全區唱到低音 B。捷林斯基說，僅 B 調的一個音就值上千萬杜卡。我把她從舞台上再次引下來。然後，在月亮沉落時，我演奏了我的《集成曲》。至少這次我理解了我自己，樂隊也明白了應當怎麼做，我們得到了觀眾的理解……現在，我只剩下收拾行囊了。

這一時期，蕭邦的創作可以說都有康斯坦雅的影子，主要作品有《e 小調夜曲》、《升 c 小調夜曲》、《降 b 小調夜曲》、《降 E 大調夜曲》、《升 F 大調夜曲》和《降 D 大調夜曲》六首作品。但當蕭邦最終在一八三零年十一月一日義無反顧地踏上前往維也納的征程的時候，也注定了這段感情的終結。

雖然蕭邦對康斯坦雅充滿了熾熱的愛，但康斯坦雅卻並沒有感覺到。可嘆的是，直到蕭邦去世之後，康斯坦雅才透過文字得知了蕭邦對自己的愛慕。在回想起蕭邦的時候，她的評價是「他十分神經質，充滿了想像力，卻無所依靠」。一年多以後，康斯坦雅嫁給了當地的一個士紳。後來，康斯坦雅失明了，但是她還能夠彈奏鋼琴，依然可以唱起那首蕭邦為她而譜寫的《當我為你流淚》。

《f 小調第二鋼琴協奏曲 》

蕭邦的《f 小調第二鋼琴協奏曲 》實際上是蕭邦創作的第一首協奏曲，但是由於出版時間的原因，反而成為第二協奏曲。這首協奏曲反映的是一個二十歲青年對初戀之情的體驗。這部協奏曲並不著力於用大型樂曲形式揭示深刻、重大的社會內容，而是在側重於鋼琴演奏技巧的炫示中，寫下了優美的抒情詩行。雖然這部作品是因為感情的觸動而創作，但是難以理解的是這部協奏曲並未題獻給蕭邦心中的戀人，而是贈予苔菲娜·波托卡伯爵夫人。伯爵夫人在蕭邦十六歲時就同蕭邦相識了，可能出於對蕭邦的感激，在作曲家臨終前，伯爵夫人趕赴巴黎，在病榻前為蕭邦低吟一曲，使他倍感慰藉。

一八三零年二月，《波蘭報》告訴它的忠實讀者：「我們的演奏家蕭邦寫了一首新的《f 小調第二鋼琴協奏曲 》，上週六和整個樂隊進行了合練。行家們讚歎這個新的音樂創作，認為它是一個包含著許多全新插部的作品，可以算作最優美的新樂曲之一。聽說，蕭邦先生正前往義大利……」

一八三零年三月十七日，《f 小調第二鋼琴協奏曲 》在華沙舉行首演，由蕭邦獨奏。

這首樂曲的第一樂章由小提琴奏出一個下行跳進的音調，構成一支奇異的旋律，顯露出蕭邦耽於冥想的天真神

情。輕盈的旋律溪流，瞬間又激盪起大型樂隊那山谷般的熱烈震響，呈現出強烈追求的熱情。接著，小提琴的一個優美的樂句猶如奇妙的虹橋，把音樂引到第二個主題的身邊。柔和的雙簧管奏出溫煦的旋律。平靜的音響，時與絃樂低語，時同樂隊全奏共鳴，把蕭邦對戀人纏綿不絕的情思和起伏不安的心境一併納入這個柔美的段落中。登場的鋼琴，顯示出蕭邦作為鋼琴詩人的高超技藝。此刻，管絃樂已黯然失色。華麗的鋼琴獨奏，展開了廣闊的音響世界。

奇幻的色彩，細膩的旋律，加上鋼琴鍵盤上不盡奔流的音符，使展開部變化出豐富的神情，鋼琴休息片刻，便又奏出第一主題。圓號與之為伴，絃樂與它同行。再現的樂段變得簡潔凝練，並在鋼琴獨奏中，更多地融入了年輕作曲家對愛情的幻求。第一樂章在管弦有力的和弦中結束。

第二樂章寄託了蕭邦對康斯坦雅纏綿的深情。蕭邦把蘊於心底的愛，化作熱情的音符，猶如火焰灼灼燃燒著整個樂章。

蕭邦在給友人的信中寫道：

> 我很感傷，因為我已經有了我的理想，或許這也使我不幸。半年以來，我不曾和她交談，可是我忠實地聽命於這初戀之情，並在夜夢中見到她的倩影。我的協奏曲的柔板樂章是對於愛情的憶念……

　　絃樂與木管樂遙遠地輕聲對話，像是怯懦的作曲家那種空幻的自我絮語。但獨奏鋼琴從深沉的低音區漸漸燃起了熱情的火苗，它在顫音上跳動，在和弦中飄曳；蕭邦心中的愛情之聲，化作八度奏出的旋律，顯得特別純潔真摯；接著，這個主題便幻影一般隱於鋼琴閃爍的音響光輝之中，清麗柔美的曲調，像是黑髮碧眼的少女迷離地掩映在鋼琴詩人誠摯的抒情詩行之中。中段，蕭邦的熱情終於得以酣暢地宣洩與傾吐。鋼琴上的滾滾春潮灌耳而來，那時強時弱、時湧時斂的音響，築成了蕭邦心中一座充滿春意的愛情水晶宮。

　　再現的愛情主題，如呈示時一樣，由鋼琴明晰地邁出，但大管同它的親切對話，似乎給了單戀作曲家一絲慰藉。

　　鋼琴的雙音，猶如星光閃爍在夜色濃重的天幕上。

　　愛情的夜曲正要在絃樂與木管的呢喃絮語中結束，鋼琴突然以一個強勁的低音引來一串緩緩而起的三連音，攀援到穩定的降 A 主音上。縈迴的餘音又在作曲家心中映出戀人的裊裊麗影。苦澀而柔美的愛情小夜曲餘音未絕，蕭邦便毅然踏入祖國大地上的民間歡舞行列。這不是對於無望愛情的規避，而是將戀情融於熱情舞蹈之中，藉以得到酣暢的抒發並表達出作曲家對於生活、對於祖國大自然的摯愛。

　　蕭邦從小就喜歡民間音樂。一次，他同父親路經一個酒店，裡面的提琴師正奏著馬祖卡和奧別列克民間舞曲。

　　幼小的蕭邦為這些清新的音調所震撼，竟在窗前止步。他不顧父親的催促，直到樂聲消逝，琴師停弓，才離開窗前。

　　這部協奏曲的終曲樂章烙上了蕭邦終生喜愛的波蘭民間音樂的痕跡。

　　鋼琴靈巧地奏出圓舞式的主題，把人們從纏綿的愛情中帶到了更廣闊的生活天地。在絃樂頓足般的同音反覆節奏型中，鋼琴粗獷地奏出第二主題。活躍的三連音，把人們帶到火熱的馬祖卡舞蹈的行列裡：

　　置身於馬祖卡的節奏之中，真是心花怒放。渾身上下的血液在筋脈裡流動得更加有力。馬祖卡樂聲起處，頃刻之間，民間舞手便圍了一大圈，成雙結伴分兩路跳將起來。大圈圈散成了許多小圈圈，每一對都單獨旋舞，好像太陽裂為無數個行星在空中滾動，又像是新從巢裡飛擁而出的蜂子，正等待著它們的「蜂后」。

　　宏大的管絃樂隊戛然而止。圓號用馬祖卡音調喚來鋼琴的華麗音流。作曲家抒發出對於民族和生活的熱愛之情。

　　協奏曲在馬祖卡舞曲所獨有的三連音節奏型的持續湧進中，在歡騰火熱的氣氛中結束。

　　作為蕭邦早期作品，《f 小調第二鋼琴協奏曲》雖有某些纖弱矯飾之處，但清新明快的意境，熱情蓬勃的活力，使

作品奏出了一個青年藝術家的純真的心聲。其中不僅有對初戀少女的痴情，也蘊含有蕭邦成為波蘭民族驕傲的最初的萌芽。正如波蘭詩人維特維茲基說的：「民族性，民族性，最後還是民族性。正像波蘭有祖國的大自然一樣，也有祖國的旋律。高山、森林、河流、草地都有自己在內的、祖國的音響，雖然並不是每一顆心都能聽到她的聲音。」

在華沙，蕭邦舉辦了兩次以《f 小調第二鋼琴協奏曲》為主要內容的音樂會，兩次音樂會都取得了非凡的成功，並獲得了五千茲羅提的收益。

《e 小調第一鋼琴協奏曲》

《E 小調第一鋼琴協奏曲》其實是寫作於《f 小調第二鋼琴協奏曲》之後一年。但是由於 e 小調出版在前，因此兩者之間的順序就約定俗成地顛倒了。一八三零年十月十一日，蕭邦舉行了他的華沙告別音樂會，首次演出了《e 小調第一鋼琴協奏曲》。民族劇院的票提前售罄。音樂會從指揮到歌手，陣容非常強大。尤其是其中還有蕭邦一直愛慕的康斯坦雅，因此賦予這場音樂會別樣的重大意義 —— 但是蕭邦並未將自己的愛意表達出來，康斯坦雅當時也沒有覺察到蕭邦內心翻騰的愛火。

《e 小調第一鋼琴協奏曲》全曲分三個樂章：

第一樂章是浪漫的行板，第一主題莊重典雅，旋律富有歌唱性。第二主題充滿浪漫情感，旋律相當優美，作者當時正處於戀愛時期，作品中處處洋溢著愛情的歡娛與芬芳。第一樂章，曲式是傳統的協奏曲奏鳴曲式。由小提琴奏出果敢有力的第一主題。第二主題抒情而溫暖，典型的蕭邦風格，也是在小提琴上用 E 大調奏出。鋼琴以華麗地展開第一主題的方式進入，第二主題也採取同樣的方式，最後在樂隊上結束呈示部。展開部鋼琴對前面的主題用音階、琶音等多種手法予以發展，然後進入再現部。再現時先由樂隊呈示第一主題的前一半，然後鋼琴接過來。第二主題轉入 G 大調，以後華麗地發展下去。尾聲以第一主題開始，在樂隊全奏中結束這一樂章。

第二樂章是慢板，鋼琴在樂隊的襯托下緩緩奏出優雅而浪漫的旋律，就像情人們在銀色的月光下，伴著潺潺流水聲在溪邊互訴衷腸，縷縷微風輕拂樹梢，和著樹葉的簌簌聲傳來夜鶯婉轉的歌聲。第二樂章，浪漫曲，小廣板，E 大調，4/4 拍。一開始由加上弱音器的小提琴以柔和的、朦朧的色彩奏出引子，導向鋼琴上那像夜曲一般的旋律，如歌的主題。中段的主題也由鋼琴奏出，速度略快些。關於這個樂章，作曲家在給友人的信中寫道：它具有「浪漫的、安靜的和頗具憂鬱的風格，我想描述當一個人見到一個可愛的風景而引起

內心美麗的回憶，像一首春天美麗的月光下的幻想曲」。

　　第三樂章是充滿激情的迴旋曲，在跳躍的音符下組成的樂句，顯現出童真與年輕的快樂，鋼琴聲明亮歡快，活潑而又俏皮。整部作品在歡樂的氣氛中結束。愛情是永恆的主題，戀愛中的人往往會寫出不同凡響的作品，儘管蕭邦一生的情感生活不盡如人意，但他的兩部鋼琴協奏曲都在這一時期寫就，愛情帶給他的音樂靈感是不言而喻的。第三樂章，迴旋曲，活板，E 大調，2/4 拍。這是一個具有波蘭民族風格的樂章，它與克拉科維亞克舞曲有著相似的節奏。克拉科維亞克舞曲是源於克拉科夫地區的波蘭民間舞蹈。這個樂章採用迴旋曲式，它的主部主題活潑歡快，在幾次反覆間，插入的曲段有的華麗，有的抒情，都很優美。

　　蕭邦在華沙的最後一晚是一次家族內的聚會。大家談論著蕭邦的未來，一會兒充滿了希望，一會兒又異常地憂傷。在這種熾熱的氛圍中，朋友們將一隻裝滿了波蘭泥土的酒杯交給蕭邦 —— 無論是蕭邦還是親朋好友，都對波蘭這片土地充滿了深沉的愛，但又對未來非常悲觀，他們甚至無法確認蕭邦是否還能夠重新返回波蘭。

　　十一月二日，蕭邦踏上了前往維也納的旅途，在蕭邦的行李中，保留著一首詩，那是康斯坦雅在最後一次音樂會上寫在蕭邦的紀念簿上的。天真的詩句為天才音樂家歡欣鼓

舞，給藝術家戴上崇高無上的桂冠，但她卻完全不知道蕭邦
內心對她那份濃烈的愛。

第 5 章
重返維也納

動盪的時局

　　一八三零年十一月二日，蕭邦踏上了前往維也納的旅途。國內的局勢一天比一天緊張，而國內的舞台也無法滿足蕭邦的發展需要。即使這裡有他日思夜想的康斯坦雅，也無法阻止蕭邦離開這裡，尋找自己的音樂生命。而蕭邦這一去，竟然從此與故土訣別。

　　這一時期的歐洲大陸並不太平。自從拿破崙在歐洲戰敗之後，以奧地利梅特涅首相為代表的保守派勢力占據主流。維也納也成為保守勢力的大本營。但是，各地的革命運動正在醞釀，漸成燎原之勢。一八三零年法國爆發的七月革命是歐洲革命浪潮的序曲，因為波旁王室的專制統治令經歷過法國大革命的法國人民難以忍受，以致法國人民群起反抗當時法國國王查理十世的統治。此次革命的成功是維也納會議後革命運動首次在歐洲取得成功，這鼓舞了一八三零年及一八三一年歐洲各地的革命運動，標誌著維也納會議後由奧地利帝國首相梅特涅組織的保守力量未能抑制法國大革命後日益上揚的民族主義及自由主義浪潮。

　　七月革命爆發之後，波蘭也受到了革命浪潮的影響。

　　波蘭有志青年不滿沙皇俄國的占領，計劃將俄國勢力趕出波蘭。他們打算趁著沙皇俄國正忙於同奧斯曼帝國的戰爭分身乏術而發動獨立戰爭。一八三零年十一月二十九日夜，

一批貴族出身的青年軍官和青年學生發動起義，襲擊了俄國派駐波蘭王國的總司令康斯坦丁‧巴甫洛維奇的官邸。康斯坦丁‧巴甫洛維奇倉皇逃命，起義軍在華沙愛國市民的配合下，攻占軍火庫，武裝自己，次日，華沙解放。以 A. 查爾托雷斯基為首的大貴族保守派接管了政權。一八三一年一月二十五日，在群眾革命運動的壓力下，波蘭議會決定，廢黜兼任波蘭國王的沙皇尼古拉一世，宣布獨立，成立民族政府，查爾托雷斯基任政府首腦。

一八三一年二月，尼古拉一世派陸軍元帥 И‧И‧季比奇‧扎巴爾坎斯基率十二萬大軍鎮壓起義。二月二十五日，在華沙近郊格勞霍夫戰役中，起義軍以寡敵眾，打敗了沙俄軍隊。三月，起義軍轉入反攻，把俄軍趕到布格河一線。

但是，由於民族政府沒有採取改善農民狀況的措施，致使農民離開軍隊。五月二十六日，在奧斯特羅文卡戰役中，起義軍戰敗。俄軍向維斯瓦河推進。六月底，尼古拉一世派 И‧Ф‧帕斯克維奇接任俄軍總司令。九月初，俄軍進攻華沙。愛國將領索文斯基堅守沃拉，以身殉職。九月八日，華沙被攻陷，起義最終以失敗告終。

蕭邦心繫祖國，在給朋友的信中這樣寫道：「我的朋友們都在做什麼呢？我與你們共存！我願為你而死，為你們所有的人。我為什麼這麼孤寂呢？是否只有你是我唯一能在害

怕中仰仗的朋友？……今天是新年。我竟然這麼悲慘地開啟新的一年！或許會過不完今年。擁抱我，我將上戰場，回來就是個中校了。祝福你們好運，為什麼我連敲戰鼓都不能呢？」

父親尼古拉斯也不希望自己的兒子在這樣的情況之下回到華沙，但蕭邦卻依然在一八三一年七月份踏上了回家的旅程。但是很可惜，蕭邦還未回到日思夜想的華沙，就傳來俄軍攻占華沙的消息──起義失敗了，蕭邦不得不重新返回維也納。在一個追尋自由的時代，作為一個擁有自由靈魂的音樂家，卻在保守主義最為嚴重的維也納謀求生存，不能不說是一件非常不幸的事情。

困頓的生活

如果說初次拜訪維也納時蕭邦獲得的是廣泛的讚譽，那麼第二次造訪維也納卻備受冷落。雖然蕭邦接觸的還是上次認識的那些人，他們對蕭邦也依然非常友善，但蕭邦卻無法獲得足夠的經濟支持。

另外，《請伸出你的玉手》同樣沒有為蕭邦賺到錢。出版商委婉地拒絕了蕭邦想要再出版一部音樂作品的要求。

在當時的維也納，社會大眾是以哈布斯堡家族的喜好為依據的。他們都喜歡施特勞斯家族的圓舞曲。蕭邦在寫給老

師的信中提到：「在維也納，華爾滋才被稱作作品。」因此，像蕭邦這種充滿詩意的原創音樂，是沒有市場的。

蕭邦的演出風格也同樣不被當時的維也納接受。曾經有一位經紀人勸告蕭邦，不要試圖成為一名獨奏家，「因為這兒有這麼多的傑出鋼琴家，你必須要十分突出，才能成功」。這是相當困難的。雖然生活異常困頓，但是蕭邦顯然不願意家人為此而感到擔心。在寫給家人的信裡，蕭邦假裝自己在維也納生活得非常好：

> 「好棒啊，我的窗口對面有一個屋頂，從窗口往下望，一切都那麼小，我比一切都高！
>
> 不過，最美好的一刻還是在那架已經變鈍了的格拉夫鋼琴上彈奏完畢後，握著家書上床。即使在睡夢中，我仍看見你們！……我不願意向你們說再見，真想不停地寫下去。」

對於自己的不如意，蕭邦最多輕描淡寫地說：

> 「就某方面而言，我很高興自己在這裡，某方面則不盡然。」

但是，蕭邦卻在給朋友的信中流露出自己內心的焦慮和生活的窘迫。在寫給馬圖斯揚斯基的信中，蕭邦毫無隱瞞地傾訴他所遇到的挫折，蕭邦的心依然在為華沙而糾結，他在俄國鎮壓華沙的消息傳來的時候感覺到萬分沮喪和不安──他的親人、他的故鄉、他所熟悉的一切都有可能因此而遭受

毀滅。在寫給馬圖斯揚斯基的信中，他將自己內心的糾結表露得非常明確：

　　今天，我穿著一件睡袍，獨自坐在這裡，一邊咬著我的戒指，一邊寫信。如果不是因為會成為我父親的負擔，我寧可回家。我詛咒自己離家的那個日子，我引頸盼望著各項晚宴、演奏會和舞會，但是，這些卻又使我覺得十分無趣。這兒的一切都是那麼的平淡，令人沮喪。我必須要盛裝，做好出門的準備，在客人面前還要表現得很平靜的樣子，回家後再將自己的情緒訴諸琴鍵。你的信裡有一些事情，讓我覺得很悲傷，華沙真的沒有一丁點改變嗎？康斯坦雅沒有生病嗎？我相信這樣的事很可能發生在這樣敏感的女人身上……有沒有可能是因為那可怕的二十九日呢（十一月二十九日為波蘭反俄抗暴的日子）？那是我的錯，願上帝別讓這樣的事情發生！安慰她，並告訴她，只要我有一口氣在，一直到死為止，甚至死後，此情也不渝。

　　當我進入教堂時，裡面沒有半個人。我不是要去那裡做彌撒，只是想在這個時候來看看這巨大的建築物。我走進那哥特式梁柱下最黑暗的角落，我無法形容那些巨型拱門的宏偉壯觀。這裡非常安靜，偶爾會傳來教堂執事的腳步聲，他正在內殿後麵點燃一盞盞蠟燭，讓我精神為之一振。我的身後有一個靈柩，腳下也有一個靈柩，只有頭頂上沒有……我從不曾像這樣感受到自己的孤寂。

　　我應該去巴黎嗎？這裡的朋友叫我等一下再去。或者我應該返回波蘭？還是應該留在這兒呢？我應該結束自己的生命嗎？我應該停止寫信給你嗎？請你告訴我我應該怎麼做。

這些話語充分流露出蕭邦內心的落寞與無奈。離開波蘭並沒有讓他的生活變得更好，而是變得更加迷失自我了。

但即使在這困頓之中，蕭邦依然堅持創作。為了迎合維也納觀眾的口味，蕭邦也進行了圓舞曲的創作。《降 E 大調華麗大圓舞曲 》（作品十八號）就是蕭邦作於一八三一年的作品，也是蕭邦在世時最早出版的圓舞曲。《降 E 大調華麗大圓舞曲 》之名，給予一般音樂愛好者很親切的印象。正如曲名所示，這首曲子是蕭邦的所有圓舞曲中，最華麗、最輕快的一首，也是為數不多的能夠實際用於舞會的圓舞曲。

所以舒曼才會說出「這是蕭邦的肉體和心靈同時在舞蹈的圓舞曲」以及「把舞者捲入波心，越來越深」這樣的評語。

樂曲的構成極為簡潔，由於是實際舞會用的圓舞曲，全曲在明朗的低音部圓舞曲節奏上，歌唱出華美的主旋律。

但圓舞曲並不能代表蕭邦的真正風格，一八三一年五六月份的時候，蕭邦創作的《b 小調第一號諧謔曲 》和《g 小調第一號敘事曲 》才最能代表蕭邦當時慷慨激昂的情感。

《g 小調第一號敘事曲 》

《g 小調第一號敘事曲 》又被稱為《波蘭敘事曲 》，雖被稱為「敘事曲」，但其中卻並沒有「標題音樂」那種對事物的寫實性質的描寫。蕭邦在他的一生中共寫過四首敘

事曲,《g 小調第一號敘事曲》(作品 23 號)大約完成於一八三一 —— 一八四二年之間。這四首敘事曲均可列為蕭邦的傑作。

　　蕭邦在這四首作品中創造了一種非常自由的新形式與新內容,超越了傳統敘事曲那種較為固定的曲式。蕭邦自己表示,這四首敘事曲的內容來源於同鄉詩人密茲凱維支的詩。

　　許多蕭邦的研究者都認為此曲是在密茲凱維支的敘事詩《康拉德·華倫洛德》的影響下創作的。後人認為有可能是當蕭邦讀了這些詩時,把主觀的情緒吐露在抽象的曲子中,並且在節奏上採取了三拍子(類似波蘭舞曲)的敘述筆法而創作了這些作品。這便是蕭邦敘事曲的特質了。

　　《康拉德·華倫洛德》是一篇愛國主義的史詩,敘述十四世紀時立陶宛人反抗日耳曼武士團的鬥爭。立陶宛人倭爾特·馮·斯塔丁幼年被俘,在日耳曼武士團的撫養下長大。在戰爭中同時被俘的立陶宛民間歌手哈爾班,暗中以愛國思想感化倭爾特。倭爾特在他的潛移默化下,醞釀著復仇的大志。後來他被立陶宛人俘虜過去,娶了立陶宛大公的女兒阿爾多娜。夫妻二人以身許國,決心犧牲自己的愛情、幸福甚至生命和榮譽,來挽救祖國的命運。他們二人悄悄離開立陶宛,來到聶門河的對岸。阿爾多娜自願以修女的身分,關在尖塔上的小屋裡,直到死去。倭爾特改姓換名為康拉德·華倫洛德,回到日耳曼武士團,並在對摩爾人和土耳其人的戰爭中

立了功，取得了武士團的信任，被任命為武士團大總管。掌握了大權以後，在他處心積慮的密謀策劃下，使武士團虛耗國帑，失去有利的作戰機會，弄得民窮財盡，一敗塗地。後來事情終於洩露，在倭爾特以叛逆罪被處死刑的前夕，他和尖塔上的阿爾多娜作了悲慘的訣別。

《g 小調第一號敘事曲》具有悲壯的史詩氣氛，開頭是緩慢的引子，兩手齊奏一個莊嚴的曲調，這是講故事者的開場白，它把我們引進悲壯的史詩氣氛中。第一主題是一個典型的敘事性主題，一開頭就聽到一個餘音裊裊的音調，好像說唱的老藝人在撥動他的四絃琴。沉著而憂傷的旋律，時時發出嘆息的聲音，好像是在講述一個被奴役民族的苦難歷史，以愛國思想來哺育在敵人營壘里長大的倭爾特。

下面的連接部是第一、第二主題之間的橋梁。連接部不斷地發展著一個短促的音調。這個音調的痙攣式的節奏，表現出焦急不安的情緒，並且熱情漸漸高漲，變得心潮澎湃、壯懷激烈。第二主題表現了另外一種境界：溫和、明朗、充滿抒情氣息，像一首優美的歌曲。它好像是立陶宛少年倭爾特天真純潔的心靈的寫照。結束部是第二主題的補充，進一步抒發了婉轉親切、富於詩意的柔情。

樂曲的構成是一種變形的奏鳴曲形式。開始時是類似提琴齊奏的敘唱風格般莊重的最緩板，八小節的序奏猶如在說：「啊！故事會如何呢？請聽我說吧！」之後樂曲轉為中

板，開始敘述優美的故事。樂曲中包含著極其複雜的鋼琴技巧，並且多次運用了色彩性轉調。結尾部分約三十小節洋溢著擴散中的狂暴熱情，帶給人全曲中最驚奇的印象。這裡是被充分戲劇化了的地方，可以看出大事件的終結。此曲是作者感情的真實流露，反映了青年時代蕭邦的性格特徵。

對於這首曲子，有一段有趣的插曲：有一次舒曼遇見蕭邦，舒曼表示自己在蕭邦的全部作品中最喜歡這首《g 小調敘事曲》，蕭邦聽後經過一段沉思默想，才以誇張的語調回答說：「哦！我真高興，這也是我最喜歡的一首。」後來舒曼還曾在書信中提到：「這真是令人興奮的曲子，但是在他（蕭邦）的作品中還不算是最伶俐的，而應當算作最粗獷的、最富有獨創性的作品。」

《b 小調第一號諧謔曲》

諧謔曲本來是貝多芬繼承海頓、莫札特的小步舞曲後，再經過發展而成的一種音樂體裁。不過，真正使這種曲子更為積極化、形式化，並且大膽地命名其為「諧謔曲」的，是蕭邦。蕭邦一生中共創作了四首諧謔曲，這裡只介紹其中的第一首（b 小調）。

《b 小調第一號諧謔曲》（作品 20 號），作於一八三一至一八三五年之間，運用的是波蘭民謠《搖籃曲，聖嬰耶穌》，該曲至今依然在波蘭地區傳唱。這也是蕭邦直接引用

民謠的少數例子之一。英國作曲家亞倫‧羅索恩回憶起他在波蘭塔特拉山山頂曾經聽到一名農夫哼唱這首曲子，初聽並無特別之處，但是歌聲迴蕩在皚皚白雪的陡峭山壁之間，會讓人莫名地感動，農夫放情高歌，但卻有一股相當堅毅，甚至無情的特質，讓斯拉夫人得以深入體驗他們最淒涼的旋律。

其構成為三段體式。樂曲開始時有兩個不協和和弦，曾經大大地震撼了蕭邦時代的人們。緊隨其後的第一主題帶著暴風雨般狂烈的熱情在迴旋，蕭邦像是在此處發怒、反抗、質詢一般（片段一）。第二主題開始時有著怪異的和弦，慢慢地奏著，呈現出非常不愉快的音響，但這一主題的後半段曲速加快，又產生出活潑而優美的效果來。第一、第二主題，都極有獨創性。徐緩的中間段帶有豐富的色彩，b 大調上輕快流暢的十度音，被認為是蕭邦的特色，這部分與充滿動搖感覺的第一段形成鮮明的對照。接著開頭部分的不協和和弦帶著突變的情緒出現，但中間段的「美夢」

並未被這突如其來的一拳所擊破。然後第二主題前半段的怪異和弦又相繼出現，重新引入了憂鬱的情緒。隨後全曲在第一主題很有魄力的再現中結束。

李斯特認為蕭邦的練習曲及諧謔曲，最能披露他自己陰鬱的一面。他說：「蕭邦的多數練習曲及諧謔曲，都在表明激烈的憤怒及失望的情緒，時而會有辛辣的諷刺和頑固的自

尊。他的音樂所具有的陰鬱的側面，並不像他那優美的詩一般的曲調那樣容易被人理解，也不易引起人們的注意。蕭邦個人的性格也因此而常被人們誤解。蕭邦平時為人正直，彬彬有禮，才貌雙全，內向文靜，但卻經常表現出快活的樣子來。」

離開維也納

由於在維也納過得並不盡如人意，蕭邦內心非常痛苦。而在此時，他依然內心牽掛著祖國的戰事。波蘭反抗俄國侵略的戰爭進行得如火如荼，戰事非常膠著，但卻朝著不利於波蘭的情況發展。

無數波蘭愛國者都投入到了反抗侵略的戰爭中，其中也包括作家、詩人和音樂家。他們運用自己手中的筆，抒發內心反抗侵略的堅強意志。斯蒂芬‧魏偉奇寫下了寥寥數行但卻感人至深的愛國詩篇《悲傷的河流》：

> 從他鄉來的河流呀，
> 你的波濤為何這麼陰鬱幽暗？
> 是有些地方的河堤決裂了嗎？
> 還是積雪已經融化？
>
> 積雪在山頂未化，
> 河堤上百花盛開，
> 但是，就在那兒，在我的春天，

有一位哭泣的母親。
他曾有七個女兒，

她也埋葬了七個女兒，
七個躺在花園中的女兒，
面向著東方。

現在，她在問候她們的魂魄，
問孩子們是否舒適，
沖刷她們墳旁的河水，
唱出哀怨的曲調。

　　蕭邦看到這首詩的時候，內心異常感動，他趕緊為此創作了樂曲。我們似乎看到了蕭邦凝視著從華沙流過來的多瑙河河水，內心滿是悲傷與鄉愁的神態。

　　九月七日，華沙淪陷，波蘭人民爭取自身獨立的英勇抗爭在沙皇俄國的鐵蹄之下再度夢碎。二十萬大軍蹂躪著這個只有四萬軍隊的不幸的國度，沒有一個國家真的在乎波蘭人民的處境。俄國攻陷華沙之後，又掃蕩了整個波蘭，到一八三二年二月的時候，波蘭再度正式成為俄國的一個省。蕭邦為之悲痛萬分，他在筆記中記錄下了自己內心的感受。

　　　　市區、郊區都被毀滅了、燒了。傑士、威勒斯甚至可能
　　　　已經在戰爭中陣亡，我看到馬塞爾成為戰犯，斯文斯基落在

了那些禽獸們的手裡！從摩西洛夫來的惡棍霸占了歐洲君主的位置。莫斯科掌控了全世界！

　　神啊！真的有神麼？如果你真的存在，你難道不去報復嗎？你到底還要多少俄國罪人犯下罪行？我可憐的老父親，我親愛的家人，現在可能正在饑餓之中。我的母親可能買不到麵包，我的姐妹們可能已經屈服於殘暴的俄國軍隊！……艾米莉亞的墓地是不是無恙？成千上萬的屍骨暴露在荒野，任人踐踏。康斯坦雅還好嗎？她在哪裡呢？是不是已經落入俄軍的魔掌，甚至已經被殺害了？唉，來我這裡，我將拭去你臉上的淚水，我將治癒你的傷口，讓你想起從前那些沒有俄國人的日子，回到俄國人急於取悅於你的日子，你將開懷大笑，因為我就在那裡。

　　……

　　父親，母親，你們在哪裡？是否現在已經成了冰涼的屍體？或許，那些俄軍只是惡作劇。噢，等一下，請等一下。但我的淚水並沒有流很久。哦，那麼久，那麼久以至於我哭不出來。好高興！好鬱悶！高興與鬱悶，如果我覺得鬱悶，我不可能高興。但那感覺卻是甜蜜的，我是一個很奇怪的情形，但對死人來說就是這樣，好與不好是同時存在的。

　　如果它轉換成一個更快樂的生命，則是件快樂的事，如果它懊悔所離開的生命，那便是悲哀。當我停止哭泣的時候，它必定與我有同樣的感受，它就像是暫時失去感覺，有一陣子在我的心裡死去；不，是我的心在我身上死去。噢！為什麼不是永遠的呢？或許這樣還叫人比較能夠忍受。孤單啊！孤單！沒有任何言語能形容我的傷痛，我怎麼能承受這樣的感覺呢？

　　遠離他鄉，失去了與父母的聯繫，甚至不知道他們是否還依然生存在這個世界上，蕭邦內心的痛苦是不言而喻的。而他在維也納的境遇讓他更加傷心，沒有歸屬感。蕭邦在維也納舉辦了演奏會，但卻反響不大。他在筆記中這樣寫道：

　　　　今天的普拉特真是美麗，一大群與我無關的人走在街上。我喜歡那些植物，喜歡春天的氣息以及大自然。它們讓我想起童年時的感覺。突然暴風雨襲來，我匆忙進到室內，但根本就沒有暴風雨。為什麼只有我覺得低沉，甚至連音樂都不在乎了？夜已經深了，我還不覺得困，我也不知道自己今天哪裡不對。……報紙和海報都已經刊登出了我要開演奏會的消息。距離演奏會只有兩天時間了，我卻好像完全沒有那回事兒一樣，好像一點都不關心。我不想聽那些恭維的話，對我而言，這些話都愚蠢極了。我希望我死掉，然而，我卻想見我的父母親。她（康斯坦雅）的影像一直出現在我的眼前，我想，我已經不再愛她，但卻無法忘記她。我在外面的所見所聞對我而言是那麼毫無新意，面目可憎，只有令我更加思念我的家鄉，但我卻不知道該如何珍視那些被祝福的時刻。

　　　　過去我認為偉大的事情，如今好像都變得十分普通。以前我認為平凡的，現在卻無與倫比的偉大與崇高。這裡的人們不是我的同胞，他們很和善，但那是一種習慣，他們做每一件事都太過文雅、乏味而溫和。

　　　　我甚至都不願意去克制自己。我很迷惑，很憂鬱。我不知該怎麼辦。我真希望我不是獨自一人。

在維也納缺少危機感，蕭邦急於想離開這裡。最初，他想返回華沙，但是在回程的路上卻傳來華沙淪陷的消息，因此他被迫返回。然後，他又想到了前往巴黎。巴黎現在是革命的起源地，在蕭邦心中是一座可以給他帶來安全感的城市。巴黎，也是自己父親祖國的首都，蕭邦內心裡希望能夠到那裡去看一看。

《革命》—— c 小調練習曲

受到華沙淪陷、波蘭革命失敗的影響，蕭邦創作了這首練習曲，這是他最有名的練習曲。這是蕭邦強烈情感和悲劇的象徵。蕭邦的這首練習曲，表現了蕭邦在華沙革命失敗後的內心感受。因此，被後人命名為「革命」練習曲。

全曲激昂悲憤，深刻地反映了蕭邦在華沙陷落、起義失敗後的心情，那催人奮起的旋律，表現了波蘭人民的吶喊與抗爭。

作品由十二首練習曲組成，每首都具有明確的技術鍛鍊目的。如第一首練右手的伸張和大把位的分解和弦；第二首練右手三、四、五指的獨立、靈活和翻越彈奏；等等。與此同時，每首練習曲又具有鮮明、動人的音樂形象。如第三首中抒情如歌的旋律在下方三個聲部伴奏下奏出，非常優美動聽，並寄寓了深情 —— 蕭邦對祖國的熱愛。後來蕭邦教學生

彈奏鳴曲時，曾情不自禁地呼喊：「啊！我的祖國！」它的中段激情澎湃，充滿焦慮不安和掙扎、反抗的精神。又如第十二首在左手持續不斷的音流襯托下，右手奏出了號聲般的動機。

蕭邦一生共創作了二十七首練習曲，一八三一年創作的《c 小調練習曲》（《革命練習曲》）是其中流傳得最廣的一首。

它一直吸引著無數的鋼琴演奏家，從而使它成為鋼琴音樂會上最常見的表演曲目之一。

一八三零年十一月，正當蕭邦離開祖國不到一個月的時候，爆發了震動波蘭的華沙革命。蕭邦心情非常激動，他恨不得馬上啟程回國。他在給朋友的信中說：「……為什麼我不能和你們在一起，為什麼我不能當一名鼓手！」

一八三一年七月，蕭邦決定離開維也納返回波蘭。但是九月，抵抗了十個月的華沙革命，最終被俄國軍隊血腥鎮壓了。當他途經斯圖加特的時候，突然得到起義失敗、華沙淪陷的慘痛消息。這不幸的消息如千斤重錘敲碎了蕭邦的心。他孤零零一個人走回旅館，悲痛、憤怒使他坐臥不安，他在屋裡踱來踱去。硝煙瀰漫的祖國，火光沖天的華沙，倒在血泊中的起義者……這些景象縈繞著蕭邦，使他不得安寧。他痛苦地閉上了雙眼，他的心緊縮起來。

天黑了，蕭邦點燃一支蠟燭放在桌前，攤開日記本，揮筆寫道：

> 啊！上帝，你還在麼？你存在，卻不給他們以報應！莫斯科的罪行你認為還不夠麼？或者，或者你自己就是一個莫斯科鬼子！……我在這裡赤手空拳，絲毫不能出力，只是唉聲嘆氣，在鋼琴上吐露我的痛苦。……莫斯科鬼子將成為世界的統治者嗎？他們踐踏著成千上萬的死屍填滿的墳墓，他們放火焚燒城市！啊！為什麼我連一個莫斯科鬼子都不能殺啊？……

他突然放下筆，霍地站立起來，用盡全力捶擊鋼琴，大聲呼吼道：「不！波蘭不會亡！絕不會亡！」他把這熾烈燃燒著的感情凝結在音符裡，他把全部的悲憤之情傾瀉在鋼琴上，蕭邦的鋼琴曲《c 小調練習曲》就是在這種心境下創作出來的。這首樂曲悲憤、激昂，曲調忽而上升，忽而急遽地下降，發出猛烈的咆哮，像一匹烈馬在感情的波濤裡搏鬥、奔騰。這首樂曲充滿了剛毅、堅強和大無畏的英雄氣概，所以人們通常又把這首鋼琴曲稱作《革命練習曲》。在這首樂曲裡，蕭邦把自己的悲憤和祖國的命運緊緊地聯繫在一起，表現出波蘭民族在華沙起義失敗後頑強不屈的意志。這是蕭邦的一部著名代表作，影響較大。

這是一首單一形象的音樂作品。全曲自始至終貫穿在憤怒激越和悲痛欲絕的情緒之中。整個音樂形像是透過左手奔

騰的音流和右手剛毅的曲調相結合而體現出來的。主題後半部分具有明顯的宣敘調特點，彷彿傾訴著內心的苦痛。樂曲中段，附點節奏級進上行的吶喊式的音調，在急驟起伏的伴奏聲中一再重現，使樂曲情緒越來越激昂。尾聲出現了蘊含悲痛的曲調，寄託了深沉的憂鬱和哀思。

　　鋼琴練習曲到了蕭邦的時代已經發展到相當高的水準。

　　然而，使技術性較強的練習曲具有高度的藝術性，應當說是從蕭邦開始的。蕭邦鋼琴練習曲的獨創性也正在於藝術性和技術性的高度結合。

　　蕭邦的練習曲雖然絕大多數作於十九世紀三零年代，但已非常成熟，在他的全部創作中也屬於傑作。首先，它們具有高度的獨創性，把藝術性和技術性完美地融合在一起，避免了十九世紀初以來鋼琴練習曲常流於單純技術性的機械、平庸和枯燥。從技術的角度看，蕭邦的練習曲是技術題材最為集中、訓練價值最為有效的，而且可以說它們開拓了近現代鋼琴的新天地；從音樂的角度看，蕭邦的練習曲已不再是單純的練習曲，而是真正的藝術珍品，是很好的音樂會表演曲目。正是蕭邦的練習曲為後世的「藝術性練習曲」「音樂會練習曲」開闢了道路。

第 6 章　巴黎尋夢

第6章
巴黎尋夢

安居巴黎

　　在蕭邦抵達巴黎之前的半個世紀，巴黎一直都是世界暴動和改革的中心。而早在地球上尚未出現「法蘭西」這個國家，也未曾有今天我們稱為「法蘭西人」的兩千多年前，便有了古代巴黎。不過，那時的巴黎還只是塞納河中間西岱島上的一個小漁村，島上的主人是古代高盧部族的「巴黎西人」。西元前五十二年，巴黎地區被羅馬人征服。西元三五八年，羅馬人在這裡建造了宮殿，這一年被視為巴黎建城的元年。羅馬人起初將該城命名為 Lutetia（意為「沼澤地」），在西元四百年左右改名巴黎。但是羅馬時期高盧行省的中心在南方的里昂，巴黎只是一個小規模的定居點，而且集中在左岸。西元五零八年，法蘭克王國定都巴黎。十世紀末，雨果·卡佩國王在此建造了皇宮。此後又經過了兩三個世紀，巴黎的主人換成了菲利浦·奧古斯都（一一六五至一二二三年）。此時的巴黎已發展到塞納河兩岸，教堂、建築比比皆是，成為當時西方的政治文化中心。

　　一七八九年，法國爆發了大革命。農民們為了表達被剝奪自由的不滿，新興的資產階級也不滿意法國的剝削政策，因此攻占了巴士底獄，起而反抗國王路易十六和王后的統治。大革命結束後，確實帶來了不少改革，但是許多極端主義者，如羅伯斯庇爾急於推翻君王，於是將路易十六和王后

送上了斷頭台，第一共和國誕生。這時，拿破崙登上歷史舞台。這一時期，拿破崙是法國乃至整個世界最受人矚目的人物，巴黎也是整個世界的政治中心。

　　拿破崙・波拿巴一七六九年出生在科西嘉島的阿雅克肖城，他的家族是一個義大利貴族世家，科西嘉島剛剛被賣給法蘭西王國後，法王承認拿破崙的父親為法蘭西王國貴族。在父親卡洛・波拿巴的安排下，拿破崙九歲時就到法國布里埃納軍校接受教育。一七八四年以優異的成績畢業後，被選送到巴黎軍官學校，專攻砲兵學。十六歲時父親去世，他中途輟學並被授予砲兵少尉頭銜。在隨部隊駐防各地期間，他閱讀了許多啟蒙思想家的著作，其中盧梭的思想對他影響非常大。

　　一七八九年法國大革命爆發後，法國政局變幻莫測，形勢風起雲湧。一七九二年，代表大工商業資產階級的吉倫特派上台執政，九月二十二日，法蘭西王國改成法蘭西共和國。一七九三年初路易十六被處死，英國等組成第一次反法同盟，法國革命面臨嚴重的危機。一七九三年六月，以羅伯斯庇爾為首的代表中小資產階級的民主派雅各賓派掌握了政權，法國大革命達到了高潮。七月，已經是少校的拿破崙帶兵攻下了保王黨的堡壘土倫，因此受到雅各賓派的賞識，被破格升為準將，這是歐洲軍事史上的首次破例。一七九四年

熱月政變中拿破崙由於和羅伯斯庇爾兄弟關係親密而受到調查，後因拒絕到義大利軍團的步兵部隊服役而被免去準將軍銜。

一七九五年他受巴黎督政官巴拉斯之托成功平定保王黨武裝叛亂，也就是著名的鎮壓保王黨戰役，因此拿破崙一夜之間榮升為陸軍中將兼巴黎衛戍司令，開始在軍界和政界嶄露頭角。

一七九六年三月二日，二十六歲的拿破崙被任命為法蘭西共和國義大利方面軍總司令，三月九日與情人約瑟芬‧博阿爾內結婚，之後便匆匆奔赴前線。在義大利，拿破崙統帥的軍隊多次擊退了奧地利帝國的維爾姆澤將軍與薩丁組成的第一次反法同盟聯軍，最後迫使對方簽署了有利於法蘭西共和國的停戰條約。取得義大利之役的勝利後，拿破崙的威信越來越高，他成為法蘭西共和國的新英雄。而他的崛起令督政府感覺受到威脅，因此任命他為法蘭西共和國阿拉伯埃及共和國軍司令，派往東方以抑制英國在該地區勢力的擴張。然而一七九八年遠征埃及本身就是一個大失敗。雖然拿破崙指揮法軍在陸地上取得第一執政全盤勝利，但拿破崙的艦隊被英國的海軍中將納爾遜完全摧毀，部隊被困在埃及。原本侵略印度的計劃受阻，人員損失慘重。

此時歐洲反法聯盟逐漸形成，而法蘭西共和國國內保王黨勢力則漸漸上升。一七九九年八月，拿破崙最終決定趕回

巴黎。一七九九年十月，回到法國的拿破崙被當作「救星」來歡迎。十一月九日，拿破崙發動了霧月政變並獲得成功，成為法蘭西共和國第一執政，實際為獨裁者。

拿破崙之後進行了多項政治、教育、司法、行政、立法、經濟方面的重大改革，其中最著名並且直到今天依然有重要影響的《拿破崙法典》，是在政變的當天晚上由拿破崙下令起草的，很多條款拿破崙本人親自參加討論並最終確定，基本上採納了法蘭西共和國大革命初期提出的比較理性的原則。法典在一八零四年正式實施，即使在一個多世紀後依然是法蘭西共和國的現行法律。法典對德國、西班牙、瑞士等國的立法造成了重要影響。在政變結束後三週拿破崙向人民發布的公告中，他自豪地宣稱：「公民們，大革命已經回到它當初藉以發端的原則。大革命已經結束。」另外，拿破崙還確定了保留至今的國民教育制度，以及法國榮譽軍團制度。一八零二年八月，拿破崙修改共和八年憲法，改為終身執政。拿破崙對巴黎進行了新的擴建工作，興建了巴黎凱旋門和羅浮宮的南北兩翼，整修了塞納河兩岸，疏濬河道，並修建了大批古典主義的宮殿、大廈和公寓。

拿破崙雖然在歐洲取得了非凡的成功，但是歐洲保守勢力卻因此感到害怕，他們合力擊敗了拿破崙。反法同盟占領巴黎之後，巴黎重新回歸王權統治。但是，自由平等的觀念已經深入人心，因此，法國人民不可能甘心重回封建社會。

他們在一八三零年發動了七月革命。多年來飽經戰亂的城市已經破敗不堪，自中世紀沿革而成的市街風貌及古老狹隘的城市動線已不符合十九世紀西方對於一國之都的期待及需求。

　　蕭邦就是在這樣的背景之下來到巴黎的，但是，移居到巴黎後的蕭邦很快愛上了這座城市，巴黎的建築和大城市氛圍深深吸引著蕭邦，他在一份寄回波蘭的信中寫道，巴黎是「世界上最美麗的城市」。

　　當時，在巴黎年青一代的知識分子組成了一個被稱為「世紀之子」的團體。他們的政治觀以羅伯斯庇爾和丹東為依據，主張言論和思想自由。這個團體對那些心向自由的藝術家有著特別的吸引力。蕭邦很快就融入了這個團體。

　　這個團體裡大師雲集，雨果和巴爾扎克很快成為文學的先鋒大師；德拉克洛瓦成為畫壇的領軍人物。值得說明的是，德拉克洛瓦曾經為蕭邦創作了一幅肖像，展現出蕭邦在最後歲月裡消瘦憔悴的面容，現收藏在羅浮宮。

　　起先，巴黎的整個氛圍和它所產生的衝擊力似乎超出了蕭邦的承受能力，不過，蕭邦很快就安穩下來，家書中也顯示出與原先不同的平靜的生活態度和生命觀。蕭邦在巴黎的第一個家十分舒適，但費用也頗為昂貴。蕭邦曾經自己寫道：

　　這是一個令人開心的安樂窩，我有一個桃花心木裝飾的雅緻的小房間和一個陽台。從陽台望去，可以看見蒙馬特到

潘西翁整個最時髦的區域。許多人都很羨慕我能擁有這樣的視野。

巴黎就是你心之所欲，你可以讓自己開心、無聊、大笑、大哭，做任何你想做的事情，沒有人會看你，每個人都隨心所欲。我不知道還有什麼地方像巴黎一樣，有這麼多鋼琴家……

但是巴黎也有它動盪的一面讓蕭邦感到不安。在那幾個月中，巴黎仍受到七月革命的影響。一八三一年聖誕節的時候，蕭邦寫了封信給提達斯，信中陳述了自己的看法。

這兒真是困苦極了，交易狀況很糟，經常可以看到衣衫襤褸的重要人物，有時也可以聽見攻擊愚笨的菲利普（國王）的惡劣言詞，他只會緊抓著他的閣員不放。平民階層都感到十分憤怒，並隨時願意改變他們不幸的命運。不幸的是政府已經採取了許多應變措施，只要一有人聚在街上，立刻會被騎著馬的軍警驅散。

蕭邦在巴黎期間的另一次經歷，是親眼目睹了一項大型示威活動，這一示威活動從上午十一點開始，一直到晚上十一點才結束。

許多人受傷了……然而依然還有許多人聚集在我窗下的大道上，加入由城市的另一邊來的人群中，警察對這些人顯得無可奈何。有一群步兵趕來了，輕騎兵和騎著馬的軍警布滿在人行道上。那些衛兵一心將激動而不斷抱怨的群眾推

開到一邊，同時逮捕自由的市民。緊張的氣氛使商店都關上門。大道的每一個角落都站滿了群眾，他們叫囂、奔跑。窗戶內也都站滿了觀望的人（像家鄉的復活節時一樣）……我開始想著，或許會再發生什麼事情，可是這一切到夜間十一點便在一群人合唱《馬賽曲》的歌聲中結束了。你很難體會到這種不滿群眾所發出的威脅性的聲浪給我留下體會到這種不滿群眾所發出的威脅性的聲浪給我留下的深刻印象。

　　他在巴黎先是拜他的偶像法籍德國鋼琴家和作曲家卡爾克布雷納為師，繼續學習鋼琴，但是他感覺受到了教學方式的限制，課程只進行了不到一個月。蕭邦在巴黎參加音樂會的演出以賺取生活費，起先蕭邦還未出名，收入僅夠餬口。後來一位極具影響力的資助者帶蕭邦參加了銀行家羅斯柴爾德家族的一次接待活動，蕭邦的鋼琴演奏打動了客人，轉眼間贏得了一大批的鋼琴學生，其中大部分是女學生。蕭邦透過音樂會、作曲和教授鋼琴課，從一八三三年起便有了穩定的收入，經濟上沒有了後顧之憂，蕭邦甚至有一輛私人馬車和隨從，他的衣服都是由高檔的材料製成。而相比之下，十九世紀的其他音樂家如理查·瓦格納和彼得·伊里奇·柴可夫斯基則還需要指望著資助者的贊助。

　　一八三四年，他和費迪南·希勒共同參加了在亞琛舉行的萊茵河畔音樂節。蕭邦、希勒還有門德爾松三人在此次音樂節中碰面並一起去了杜塞爾多夫、科布倫茲和科隆，他們

三人彼此欣賞對方的音樂才華，並互相學習和切磋了音樂技藝。蕭邦交友廣泛，他的好友包括詩人繆塞、巴爾扎克、海涅和亞當·密茲凱維支，畫家德拉克洛瓦，音樂家李斯特、費迪南·希勒，以及女作家喬治·桑。蕭邦在李斯特家第一次見到了身著男裝、抽著煙的喬治·桑，對於這樣的女子，蕭邦當時並不能接受。一八三八年夏天，蕭邦和瑪利亞的婚約告吹，而他和喬治·桑見面的機會也越來越多。他們彼此都感到，可以向對方傾訴內心最深處的那些情感，雖然眾人的目光和流言也開始包圍他們。其間包括國外發行的蕭邦紀念銀幣蕭邦和喬治·桑的老情人的一次決鬥。十月，他們會面，從佩皮尼昂到巴塞羅那。在美麗的帕爾瑪，他們初嘗遠離人群的自由。後來在諾罕莊園，蕭邦得到無微不至的關懷，這也是他一生中最幸福安定的時期。

考克布雷納

　　蕭邦前往巴黎，隨身攜帶了幾封在維也納頗具影響力的人物寫的推薦函，其中一封是當時極有名氣的音樂家費迪南·貝爾的。貝爾把蕭邦介紹給了當時音樂界最具知名度的幾個人物，包括羅西尼、考克布雷納和樂界老前輩凱魯比尼。其中蕭邦對考克布雷納的印象最深刻，他在信中是這樣表達自己對考克布雷納的無限的仰慕之情的：

　　你不會相信，我對赫茲、希勒、李斯特等人是多麼好奇，但是和考克布雷納相比，根本不算一回事了。我承認我彈得像赫茲，但我更期待能彈得像考克布雷納那樣好。如果說，帕格尼尼是完美的話，那麼，考克布雷納和他絕對相等，只是風格迥異而已。我很難向你描述他的沉著，他迷人的指法，他的無與倫比，以及他對每個音符的掌控能力，他是個遠超過赫茲、車爾尼以及其他人的巨人，當然也在我之上。我該怎麼辦？當我被介紹給他的時候，他要求我彈些曲子，其實我希望能先聽到他的彈奏，但當我想到赫茲的彈奏，便收起我的驕傲，坐了下來，彈奏我的《e 小調協奏曲》，這一首曾讓萊茵地區以及所有巴伐利亞人瘋狂的曲子。考克布雷納對我的表現十分驚訝，並問我是否是費爾德的學生，因為他覺得我具有克拉馬的手法與費爾德的觸鍵，我對此感到十分開心。當考克布雷納在鋼琴前坐下，想要在我的面前做出最後的演奏，卻因為一個失誤而使得彈奏中斷時，我的快樂又多了幾分！不過，後來他又重新彈過，你真該聽聽，我做夢也沒想到有人會彈得那麼好。從此以後，我們幾乎天天見面，不是他來我這兒，便是我到他那裡。我們比較熟悉後，他向我提議：讓我跟他學習三年，他會讓我脫胎換骨。我告訴他，我知道自己有很多缺失，但我不能利用他，何況三年的時間也太長了。但他試圖說服我，我說我在心情好的時候可以演奏得很不錯，但心情不好時則很糟，而這種情形從未發生在他身上。

蕭邦《e 小調第一鋼琴協奏曲》曲譜，首頁中提及的卡爾克布倫納即本書中的考克布雷納

考克布雷納想收蕭邦為徒的願望，很吸引蕭邦，但卻遭到蕭邦家人的強烈反對，他們都認為蕭邦當年出門旅行的目的在於增廣見聞，在音樂方面有更進一步的學習，不需要什麼「三年」的再學習，因為他已經是位廣受尊敬、被人愛戴的鋼琴家了。蕭邦自己則顯得迷惘和猶豫不決：鋼琴家和作曲家，到底什麼才是他最後的方向。他一直到後來才領悟到自己的演奏和性格完全不適合做一名活躍的演奏巨匠，在這一點上，他就永遠比不上李斯特。

蕭邦還是放棄了成為考克布雷納的學生，因為「三年實在太長了，甚至連考克布雷納現在也覺得如此」。不過，這樣的結果並未影響他們的友情。當《e 小調第一鋼琴協奏曲》於一八三三年七月在巴黎印行時，書名頁上即印有獻給考克布雷納的字樣。

蕭邦在巴黎的第一場音樂會，就是在考克布雷納以及其他人的資助下原定於一八三一年的聖誕節舉行，不過因為其中一位歌唱家無法參與，而延至次年一月十五日。之後，又因為考克布雷納身體不適，演奏會最後推遲到一八三二年二月二十六日才舉行。音樂會的地點是在以鋼琴製造業而聞名遐邇的卡密爾‧普萊埃爾的沙龍，這個沙龍是個有拱形天花

板的大房間，吊著華麗的吊燈，厚重的天鵝絨幕簾掛在舞台的後方。毫無疑問，這是一個展現蕭邦天賦的理想舞台，而這場演奏會也使蕭邦得以進入巴黎頂尖鋼琴家的行列。

蕭邦演奏了《f 小調鋼琴協奏曲》以及《請伸出你的玉手》變奏曲。由於沒有管絃樂團配合，他因此以獨奏的方式演出，而這種方式正好將蕭邦和他音樂中的特質充分表現出來。當晚，蕭邦懷鄉的心情或許不像從前那麼深刻，然而，協奏曲末樂章的民謠旋律，伴隨著如夜曲般的慢板所流瀉的痛苦情感，很可能將蕭邦帶入童年時的悲歡回憶，以及對康斯坦雅的思念。蕭邦此刻已得悉她在數週前嫁與他人為妻，現在他真的永遠失去她了。

蕭邦也參與了考克布雷納為六部鋼琴所作的《序曲，進行曲及大波蘭舞曲》的演出，一同表演的音樂家還包括一位成功的法籍英裔音樂家喬治·昂斯陸，以及費迪南·希勒。希勒是胡梅爾的學生、蕭邦的好友，同時也是第一位在巴黎演奏貝多芬第五《皇帝》鋼琴協奏曲的鋼琴家。

李斯特

蕭邦致力於成為一名鋼琴演奏家的努力受到當時巴黎音樂圈裡一些年輕音樂家的支持，這些人包括李斯特，以及蕭邦的好友、大提琴家奧古斯特·法蘭肖梅。蕭邦敏感的性格

與感情極其細膩的音樂，常被膚淺地誤認為是對浪漫派音樂的狂熱響應。事實上，他對浪漫派那種熱烈而全心全意，並且通常都帶有政治色彩的投入漠不關心。蕭邦除了發展自己的特質和獨立的思維外，還保持了古典的傳統，這正是蕭邦的藝術所以能流傳下來的原因之一。他對流行的趨勢不以為然，除了李斯特的作品之外，他從未演奏過任何當時流行的鋼琴家所作的作品。

蕭邦初到巴黎時，沒幾個人知道他，而譽滿全城的則是鋼琴家李斯特。

弗朗茲・李斯特一八一一年十月二十二日生於匈牙利雷汀，幼年就被認為是神童，九歲的時候舉辦了他個人第一場鋼琴獨奏會。一八二一年去維也納，跟隨薩列裡與車爾尼學習。

一八二三年在巴黎、一八二四年在倫敦演出，受到英王喬治四世接見。一八二三至一八三五年住在巴黎，與柏遼茲和蕭邦以及文學界、繪畫界名流交往。

李斯特享有風格趣味華麗非凡的鋼琴炫技大師的聲名，且盛極一時。一八三三年起他與瑪麗・達古伯爵夫人同居，生子女三人，女兒科西瑪先嫁給比洛，後嫁瓦格納。一八四零──一八四七年，李斯特在歐洲、俄國等地巡迴演出，與卡洛琳・賽因・維根斯坦公主同居。一八四八至一八五九

年，任威瑪宮廷樂長，在此一零年中指揮演出大量作品，特別是柏遼茲和瓦格納的作品，使威瑪一躍成為顯赫的音樂中心。一八五零年指揮《羅恩格林》的首演。這一零年也是李斯特自己創作豐收的年代：作有《浮士德》和《但丁》兩首交響曲、十二首交響詩和其他許多作品。一八六零年起住在羅馬艾斯特莊園，一八六五年接受低品神職而成為李斯特神父，這一時期創作許多宗教音樂，包括《聖伊麗莎白軼事》和《基督》。一八六九年起，往返於羅馬、威瑪和布達佩斯三地之間，其風流韻事仍為全歐洲的話柄。最後五年致力於教學工作，門生中有西洛蒂、拉蒙德和魏因加特納等人；同時，創作進入重要的新階段，每首作品的和聲都有重要創新，如《愁雲》和《死神恰爾達什》，預示了德布西的「印象主義」。一八八六年舉行七十五歲生日巡迴演出，重訪巴黎和倫敦，同年在德國拜羅伊特因肺炎發作，在女婿瓦格納家中去世。

　　李斯特是十九世紀最輝煌的鋼琴演奏家。他受義大利小提琴演奏名家帕格尼尼的啟發，決心在鋼琴上創造出同樣的奇蹟。他的演奏風格繼承了克萊門蒂、貝多芬的動力性鋼琴音樂傳統，又發展了一種十九世紀音樂會的炫技性演奏風格。

　　作曲方面，他主張標題音樂，創造了交響詩體裁，發展了自由轉調的手法，為無調性音樂的誕生揭開了序幕，樹立了與學院風氣、市民風氣相對立的浪漫主義原則。

　　李斯特追求的是一種令人眩暈的、具有炫技特色的鋼琴演奏風格：極快的速度、響亮的音量、輝煌的技巧、狂放的氣勢令當時的人們為之陶醉。這種輝煌浪漫、極富個性的鋼琴演奏風格，確立起歐洲鋼琴演奏藝術史上影響最大的一個流派。李斯特將原來背朝聽眾的演奏位置變為側面，使演奏家的情感與聽眾更易溝通，而且形成了輝煌浪漫的、極富個性的鋼琴演奏風格，他與同在巴黎的蕭邦一起將鋼琴藝術推向前所未有的高度。雖然年齡比蕭邦還要小一點，但是李斯特因為在巴黎成名較早，所以反而成為蕭邦在巴黎立足的領路人之一。

　　一天晚上，李斯特舉行公演。大廳擠滿了慕名而來的聽眾，按照當時音樂會的習慣，演奏過程中燈火全熄。這天的鋼琴，演奏得那樣優雅細膩、精緻獨特，沒有一絲一毫追求表面效果的東西，聽眾如痴如醉，認為李斯特的演奏又進入了一個新的境界。演出結束，燈火重明，在聽眾的狂呼喝彩聲中，立在鋼琴旁答謝的，卻是一位陌生的青年 —— 原來是李斯特在燈火熄滅之際，悄悄地讓蕭邦換了上來。他用這樣的方式，把蕭邦介紹給了巴黎聽眾，而蕭邦也沒有辜負李斯特的期望，一鳴驚人。

　　李斯特對蕭邦極為推崇。多年後，李斯特在他所寫的蕭邦傳記中表達了對蕭邦的仰慕。「我們記得他第一次出現在

普萊埃代勒的大廳時，我們都非常高興，而響徹屋頂的掌聲似乎不足以說明他了不起的天賦，他為那如詩般的心緒打開了一個新的局面……他在成功的那一刻並沒有因之迷惘或陶醉，他只是不卑不亢地接受了它。」

這段文字正是證明了李斯特和蕭邦間最初的接觸，以及兩人後來被其弟子們視為傳奇友誼的開始。不過，也有人認為，蕭邦和李斯特將近十年的友誼，不過是李斯特的一廂情願而已。與蕭邦相比之下，李斯特較為魯莽而不是那麼細膩，是位熱情的仰慕者，相對來說，蕭邦對兩人間的友誼則持有相當謹慎的態度。至於蕭邦對李斯特的尊重和關心，似乎也僅止於他覺得李斯特浪費太多時間在一些無益的小事上面。有一次他提到李斯特「知道的事情比任何人都多……他是個很好的裝訂者，將別人的東西放入自己的封面中……他是個聰明的樂匠，但絲毫沒有天分」。

但實際上，蕭邦對李斯特從內心裡還是非常尊重和賞識的。一八三三年四月，蕭邦和李斯特合作舉行音樂會。同年十二月，第二組夜曲（作品十五號）出版。蕭邦、李斯特與希勒三人於十五日在音樂學院演出巴哈的協奏曲。

蕭邦在一八三三年六月二十日寫給希勒的信中說道：

> 我已經不知道我在寫些什麼了，因為，此刻李斯特正演奏著我的《練習曲》，我真希望能竊得他的技巧來演奏自己的《練習曲》。

　　這組極具紀念性的練習曲集在七月由施萊辛格公司在巴黎出版，扉頁上印了「十二首鋼琴大練習曲，由蕭邦所作，並題獻給他的好友李斯特」。

在巴黎的生活與創作

　　蕭邦在巴黎的第一場音樂會在一八三二年二月二十六日舉行，音樂會的地點是在以鋼琴製造業而聞名遐邇的卡密爾·普萊埃代勒的沙龍。

　　蕭邦的名聲吸引了許多樂界名人和評論家參與這場演奏會。當時令人既景仰又害怕的樂評家費第斯寫下了對蕭邦的評論：「蕭邦先生啟示了某種創新的形式，這種形式日後可能會對音樂藝術產生相當的影響。」德國作曲家門德爾松當時恰巧也在巴黎，他十分喜歡蕭邦的音樂。蕭邦的一位友人安東·歐洛夫斯基寫信回波蘭說：「我們親愛的弗雷德里克風靡巴黎，整個城市為他如痴如醉。」

　　首演的成功，加上巴黎聽眾與維也納迥然不同的熱切氣氛，激勵蕭邦再次舉行演奏會。他接著在五月二十日於巴黎音樂學院的音樂廳舉行了一場慈善音樂會，演奏《f 小調鋼琴協奏曲》的第一樂章。這次演奏仍與前一次一樣，是一場很重要的演出，可惜聽眾的反應不如前一次熱烈。

　　蕭邦的鋼琴音量太小，不足以與管絃樂團抗衡，而協奏曲的配器法也受到質疑。蕭邦似乎再次受挫，他想，自己或

許該到英國，甚至美國一趟。當時美國在安德魯‧傑克森總統的領導下，社會安定祥和，不像歐洲那樣動盪。蕭邦開始懷疑自己是否適合職業演奏生涯。就在巴黎霍亂猖獗，他的盤纏即將告罄之際，蕭邦幸運地應華倫泰‧雷茲威爾王子之邀前往當時的巨富雅各布‧羅斯柴爾德男爵家中做客。

羅斯柴爾德家族是一個發源於法蘭克福的金融世家。

這個家族在金融界非常出名，但在外卻鮮為人知。羅斯柴爾德家族究竟擁有多少財富是一個世界之謎。據估計，一八五零年左右，羅斯柴爾德家族總共積累了相當於六十億美元的財富。如果羅斯柴爾德家族後來沒有衰落的話，以百分之六的回報率計算，在一百五十多年後的今天，他們家族的資產至少超過了五十萬億美元。如果那樣，他們的財富在今天即使是身家五百億美元、蟬聯世界富豪之首的比爾‧蓋茲也無法比擬。

老羅斯柴爾德原名梅耶，一七四四年二月二十三日出生在法蘭克福的猶太人聚居區。他的父親摩西是一個流浪的金匠和放貸人，常年在東歐一帶謀生。他自幼就展示了驚人的智慧，父親對他也傾注了大量心血，悉心調教，系統地教授他關於金錢和借貸的商業知識。幾年後，摩西去世了，年僅十三歲的梅耶在親戚的鼓勵下，來到漢諾威的歐本海默家族銀行當銀行學徒。

　　幾年以後，年輕的梅耶回到法蘭克福，繼續他父親的放貸生意。他還將自己的姓氏改為羅斯柴爾德。工於心計的梅耶很快和宮廷的重要人物熟稔起來，經人引見，認識了威廉王子。在威廉王子的幫助下，一七六九年九月二十一日，成了威廉王子指定的代理人。梅耶在自己的招牌上鑲上皇室盾徽，旁邊用金字寫上：「M.A. 羅斯柴爾德，威廉王子殿下指定代理人」。一時間，梅耶的信譽大漲，生意越來越紅火。

　　投身於威廉王子帳下後，梅耶盡心竭力地把每件差事都辦得盡善盡美，因此深得王子信任。到一八零零年時，羅斯柴爾德家族已成為法蘭克福最富有的猶太家族之一。拿破崙當政以後，威廉王子倉皇逃竄到丹麥，出逃前，將一筆價值三百萬美元的現金交給梅耶保管。就是這三百萬美元的現金為梅耶帶來了前所未有的權力和財富，成為梅耶建造金融帝國的第一桶金。之後，梅耶將他的五個兒子分到五個地方照料生意。老大阿姆斯洛鎮守法蘭克福總部；老二所羅門到維也納開闢新戰場；老三內森被派往英國主持大局；老四卡爾奔赴義大利的那不勒斯建立根據地，並作為兄弟之間的信使往來穿梭；老五詹姆斯執掌巴黎業務。羅斯柴爾德家族就這樣逐步成長為世界上最有權勢的金融家族並影響至今。

　　結識了羅斯柴爾德家族成員，一夕間，蕭邦便周旋於王公貴族之間。

　　我處於高級社交圈中，坐在大使、公主、部長們的身旁，我自己都弄不清楚怎麼會這樣，因為我從來沒有試圖要這樣……雖然這是我在巴黎藝術圈的第一年，但已獲得他們的友誼和尊敬。有件事可以證明他們對我的尊敬，如皮克西斯、考克布雷納這些擁有極高聲望的音樂家，早在我將樂曲題獻給他們之前，便已將作品題獻給我……不少已有相當成就的藝術家，紛紛來向我學琴，並將我的名字與費爾德並列。長話短說，如果我不算太笨的話，我想我是站在事業的高峰。不過，我知道自己距離完美還有段路要走。

　　十年後，蕭邦為感謝這段機緣，特地將他的《第四號敘事曲》獻給男爵夫人夏綠蒂。

　　新友誼帶給蕭邦實質性的結果便是，他成了極熱門的音樂教師。良好的背景使得蕭邦比同時期的教師更受歡迎，因此享有巴黎所有王公貴族家庭的資助。事實上蕭邦的余生都花在教導這些王公貴族的女兒們練琴上。

　　雖然蕭邦自己僅受過短暫的正式鋼琴訓練，但他的教學方法卻非常扎實，相當有用。蕭邦堅持他的學生都必須練習克萊門蒂《鋼琴練習曲集》的一百首練習曲。至於手指的獨立練習，蕭邦認為巴哈《平均律鋼琴曲集》中的前奏曲與賦格曲是「絕對必要」的練習曲目。程度較好的學生，蕭邦則會讓他們演練他個人的作品。另外，蕭邦喜歡從 B 大調開始教音階練習，因為他認為 B 大調可以訓練手指的正確位置。在未臻完美之前，蕭邦不會教其他的音階。

　　而 C 大調則是蕭邦認為最難演奏得完美的音階。如果學生不覺得累或感到厭倦，蕭邦認為三個小時的練習便已足夠。

　　他總是要求單純且不突兀的聲音，在必要的時候來個完美的圓滑奏。在詮釋方面，蕭邦不喜歡不必要的誇大與戲劇效果，這些都是當時其他音樂家喜歡的表現方式。如果可以使音樂更為流暢，如歌唱一般，蕭邦也不太按正規指法彈奏。同時，蕭邦也是當時諸多音樂教師中，少數懂得考慮不同學生心理的因材施教者。

　　蕭邦的收費為每堂課二十法郎，學生多將學費放在他的斗篷上。若是到學生家中給予個別指導則收費較高。他一天通常上五堂課。不過直到今天，人們仍感到奇怪，受蕭邦影響者眾多，卻始終沒有門生成為職業音樂家來延續他的傳統，不像其他的音樂家，例如李斯特，他的學生有很多都相當有名。

　　展開教學生涯後不久，蕭邦的生活也變得富裕起來，一八三二年他搬進了一棟豪華公寓。這個時候的蕭邦已有能力僱用男僕，這在當時的音樂家中是很罕見的。蕭邦也有自己的馬車，他穿著白色的衣服，戴著白色手套……所有的這一切都來自巴黎最流行、最高級的商店。蕭邦所造成的衝擊還不止這些。巴黎的出版商一夕之間都想出版這位社交界寵兒的作品。一八三二年十二月，他的第一組三首夜曲，兩組

瑪祖卡舞曲，以及早期在華沙音樂學院時作的鋼琴三重奏也都得以出版。這一時期，蕭邦也寫曲子，他在一八三六年於德累斯頓完成他的第二組鋼琴練習曲的前六首，另外他還開始譜寫一首鋼琴協奏曲的第一樂章，這首協奏曲始終未能再有進展，最後成了他在一八四一年完成的一首十分難得聽到的曲子《音樂會快板》。一八三三年七月，蕭邦的練習曲集由施萊辛格公司在巴黎出版。扉頁上印了「十二首鋼琴大練習曲，由蕭邦所作，並題獻給他的好友李斯特」，而《e 小調第一鋼琴協奏曲》也在此時出版。同年十二月，第二組夜曲（作品十五號）出版。蕭邦、李斯特與希勒三人於十五日在音樂學院演出巴哈的協奏曲。同一年，蕭邦也和他素來仰慕的義大利歌劇作曲家貝里尼建立了友誼。

　　一八三四年，蕭邦出版了《波蘭旋律大幻想曲》，克拉科維克迴旋曲，以及相當流行的《輝煌大圓舞曲》。他同時完成第二組鋼琴練習曲中的另外七首，包括著名的《蝴蝶》練習曲，以及絕佳的《b 小調快板練習曲》，這首以連續雙八度音的快速音群而著稱的練習曲，曾被漢斯‧馮‧彪羅形容為「亞洲的荒野」。這是蕭邦的樂曲中首次對八度音程的高度發揮，有人認為這背後可能是受到李斯特的影響。

　　然而與一般人對蕭邦的了解不同的是，蕭邦私底下對其他藝術創作也一直深感興趣。對於蕭邦和那些流亡在外的波

蘭人而言，亞當・密茲凱維支於一八三四年發表的愛國敘事詩《塔杜施先生》，可說是最值得紀念的大事。大文豪雨果曾經這麼形容：「提到密茲凱維支就等於在述說美麗、正義以及真理。」在這首敘事詩中，密茲凱維支描繪出波蘭的景象，她的傳統與精神，她的過去與現在。對於那些在俄國統治下的波蘭人民而言，這首詩讓他們回想起曾經擁有過但幾乎已忘懷的自由氣息；而對於蕭邦這種流亡在外者而言，這首詩則喚起了一種氣氛，是對信心的指引，這些都深深融入蕭邦音樂的脈動和靈魂深處。身為巴黎波蘭文學協會的一員，蕭邦仍舊挪出時間，不讓自己與故鄉的藝術和政治發展脫節，勤於研讀波蘭文學，而這些在當時的巴黎社交圈中卻鮮為人知。

親人重逢

　　一八三五年當蕭邦得知父母經常去卡爾斯巴德療養之後，就立即決定前往卡爾斯巴德與父母相會。長期漂流在外，蕭邦對家鄉、對親人的懷念從來沒有像現在這樣強烈過。轉眼分別五年，蕭邦內心非常想見到自己的父母。很快，親人相見，積攢已久的感情得以釋放，在寫給姐姐和妹妹的信中，蕭邦記錄下了當時激動人心的場面：

　　我們的快樂是無法描述的。我們相互擁抱在一起，還有比這更親切的問候嗎？遺憾的是沒有能夠所有人歡聚一堂。上帝對我們是仁慈的。我寫得有些雜亂無章。最好今天什麼事情都不要去想，只盡享我們得到的幸福。這是我今天唯一要做的事情。我們的父母沒有變化，還是原來的樣子，只是稍微老了一點。我們去散步，我讓親愛的母親挽著手臂走。我們一起喝酒，一起用餐，互相安慰，互相責備。我真是快活極了！我就是在同樣的習慣、同樣的動作中長大成人的。我好久沒有吻過這隻手了……而眼下這一幸福、幸福、幸福就降臨了！

　　父母能夠見到自己的孩子安然無恙，自然更是激動異常。但幸福總是短暫的，父母還是要返回華沙 —— 那裡是他們的故鄉，那裡有他們的親人，有他們的朋友。而蕭邦卻在巴黎找到了成功的道路，他也已經無法拋棄一切返回華沙去。

　　但事情通常就是這樣 —— 不經意的離別就此成為永別。蕭邦這時候無法想像自己在十年之後就英年早逝，也預想不到自己再也無法返回自己的家鄉。

「我的不幸」

　　在與父母度過了短暫的快樂時光之後，父母返回華沙，而蕭邦則前往德累斯頓。在華沙的時候，蕭邦就透過父親的

關係結識了波蘭貴族沃金斯基家族。現在，沃金斯基家族結束了在瑞士的流亡，正在返回華沙的路上。

蕭邦與沃金斯基家族的三個兒子非常熟識，他們曾經在蕭邦家住宿學習過一段時間。而這一次，蕭邦又認識了沃金斯基家的小女兒瑪利亞，並教她彈奏鋼琴。瑪利亞已經十六歲了，蕭邦在康斯坦雅之後，從來沒有感受過對一個女性產生如此強烈的渴望。蕭邦給瑪利亞一些自己譜寫的樂曲，他在自己的作品中暗示了對瑪利亞的愛慕之意。在這段時間，蕭邦出版了《f 小調協奏曲》、《g 小調敘事曲》。

舒曼稱《g 小調敘事曲》是最具有野性和蕭邦個人特點的一部作品，「最痛苦也就最有感情。因為沒有痛苦就沒有情感，我們所見到的正是十字架上的情感。我們從中聽到的是吶喊聲，像一個悲劇故事那樣，以敘事的形式詮釋痛苦，這是何等強烈的詩人本能啊！因為從理論上講，敘事曲是一種帶伴奏的聲樂作品。蕭邦以傳說的形式，將人類自古有之的痛苦加以轉換，使它變成他本人的痛苦。正是用這種方法，透過他本人對我們的敘述，透過並非出自本意而又抵擋不住的獨一無二的不幸情感，《g 小調敘事曲》才得以保留下迎合我們的曲調。它在勸說我們，我們也被烙上了愛的印記」。

在他的第九號作品中的《降 E 大調夜曲》的附註中，蕭邦寫道：「祝你幸福。」音樂成為兩人愛情的祕密符號，瑪

利亞也流露出對蕭邦的愛意。冬天，蕭邦不幸得了流行性感冒，而且病得十分嚴重。蕭邦試圖隱瞞事實，沒有人知道他的訊息，因而開始謠傳蕭邦已經死了。而這件事正是蕭邦最不願意讓沃金斯基家族聽到的，因為他們必定不肯將女兒嫁給一個體弱多病正在死亡邊緣掙扎的人。瑪利亞看來並不介意，但她的母親則不然。

　　不過，次年（一八三六年）七月，沃金斯基家族還是邀請蕭邦與他們到瑪麗安巴德小住，這是另一個波希米亞溫泉區，距卡爾斯巴德溫泉區不遠，以其環城精確設計的場地以及斜坡輕緩的山丘而聞名。蕭邦接受了這一邀請，並和瑪利亞共度了八月的時光。他們一同演奏，到鄉間長途漫步，這段日子蕭邦過得十分快樂。

　　在這些日子中，蕭邦完成了《降 A 大調練習曲》，這也是他的第二組練習曲集的第一首作品。《降 A 大調圓舞曲》，也就是所說的《離別圓舞曲》，是蕭邦的六十九號作品。

　　這首圓舞曲是寫給瑪利亞的作品。蕭邦十分留戀這段甜蜜的時光，他生前一直未出版此曲，而是把它收藏起來以資紀念。此曲旋律頗為優雅，極富魅力，曲調中充滿著憂鬱、愁悶的回憶。全曲共分為四個樂段：第一段為歌唱似的旋律，離別的惆悵盡顯其中。第二段為降 E 大調的瑪祖卡舞曲風

格。第三段重複第一段的旋律。第四段有兩個新旋律。

　　同時他還寫了一首曲名為《戒指》的歌曲。《戒指》的靈感來自於魏偉奇的詩。這首詩和蕭邦早年譜成曲的那首《悲傷的河流》相似，均反映了蕭邦的感受。或許蕭邦在這首詩中，預見了他的命運以及他和瑪利亞的未來。或許，在做這個跨越門檻的重要決定時，他回憶起康斯坦雅。

> ……而我已愛上你，
> 在你左手的小手指上，
> 有著一枚我送你的銀戒指。
>
> 當別人都已娶了其他的女孩時，
> 我仍忠於我的愛，
> 雖然我給了一枚戒指，
> 仍有一名陌生的少年行來。
>
> 音樂家們受邀出席，
> 我在婚禮中高歌，
> 而你，我的愛，
> 卻已是他人的妻。
>
> 女孩們嘲笑我，
> 我只能痛苦揮淚，
> 我的痴情和忠實終將枉然，
> 給了戒指仍是枉然。

這首歌在八日寫成，蕭邦在隔天一大早向瑪利亞求婚，瑪利亞欣然接受，但她的家人卻予以干涉，認為應該再觀察他的行為一陣子。他們害怕蕭邦在巴黎的生活會讓他對自己女兒的感情變得不再單純，不再忠貞。沃金斯基家族在九月初離開德累斯頓，蕭邦也隨即離開。

在離開之前，蕭邦還創作了一首名為《離別圓舞曲》的作品。可能是蕭邦已經知道他與瑪利亞的感情最終不會有什麼結果吧。蕭邦將這首作品謄寫了一遍，送給了自己的朋友，樂譜上面有一個非常簡短的題詞：「為瑪利亞小姐而作。德累斯頓。一八三五年九月。」引人注目的是，這部作品一直沒有出版，一直等到蕭邦去世之後，才以《降 A 大調圓舞曲》的名義出版。在這首樂曲中，人們可以聽到「兩個情人的綿綿絮語、反覆敲響的鐘聲和車輪壓在石子路面上的轉動的聲音，這一聲音覆蓋了壓抑的哭泣聲」。

回到巴黎後，感覺到感情無望的蕭邦又開始了屬於他個人自由自在的社交生活。

沃金斯基家族也終於作出決定：瑪利亞不能夠嫁給蕭邦。瑪利亞對家人的決定，沒有多說一個字。因為她的一生全由父母操縱，而當時的習俗也是如此，她無法質疑或反抗他們的決定。蕭邦痊癒後立刻寫信、寄禮物到沃金斯基家，但沒有收到任何回音，一切皆如石沉大海。

最後他們回信了，他們認為，蕭邦並未通過所謂的「觀察期」。

蕭邦悲痛一場，雖然他從這次的失望中重新站起，但有好長一段時間，蕭邦的音樂中反映了他內心沮喪與憂鬱的情感。這樣的情緒，尤其可以從他的第二首諧謔曲中暴風雨與寧靜兩者之間的強烈對比，以及著名的《葬禮進行曲》中得悉。《葬禮進行曲》後來併入蕭邦的《降 b 小調第二鋼琴奏鳴曲》。

蕭邦將這樣的結果歸諸命運，將他的信件和對瑪利亞的記憶一同捆綁，簡單地以波蘭文寫上「我的不幸」。蕭邦終其一生一直妥善保存這些信件，直到蕭邦去世，人們才發現這個用綢緞包裹著的「不幸」。

孟德爾頌

孟德爾頌是與蕭邦年紀相仿的另一位鋼琴大師。他與蕭邦在巴黎也有著非常好的交往。費利克斯·孟德爾頌一八零九年出生於漢堡一個猶太家庭。祖父是哲學家摩西·孟德爾頌，父親是成功的銀行家，費利克斯在養尊處優又有文化修養的環境中成長。母親是鋼琴家，也是孟德爾頌的鋼琴啟蒙老師。姐姐范尼·卡西里（一八零五至一八四七）在鋼琴方面也有很深的造詣。

　　孟德爾頌九歲開始公開演出，十歲時就為《詩篇十九》譜曲，十二歲已寫出一首鋼琴四重奏，十四歲組織了自己的私人樂隊，十六歲發表第一首傑作《絃樂八重奏》，十七歲時完成了《仲夏夜之夢》序曲。二十歲時他指揮了《馬太受難曲》的演出，這是孟德爾頌在巴哈去世後首次透過公開演出來宣傳巴哈的作品。這次演出引起轟動，孟德爾頌也成為聞名遐邇的指揮家。

　　一八二九年，孟德爾頌應邀赴英國指揮倫敦愛樂樂隊。在蘇格蘭度假後，他創作出有名的《赫布里底群島》序曲和《蘇格蘭交響曲》。孟德爾頌在羅馬與柏遼茲邂逅，並開始醞釀《義大利交響曲》。之後，孟德爾頌前往巴黎（一八三一至一八三二），在那裡與李斯特和蕭邦相遇。一八三三年返回德國，完成《義大利交響曲》並在杜塞爾多夫就任音樂總監。

　　一八三五年成為萊比錫著名的布業大廳音樂會的指揮。一八三七年與塞西爾・讓萊諾結婚。一八四二年與舒曼等人一起創辦萊比錫音樂學院。在一八四6年的伯明翰音樂節上，孟德爾頌指揮他的清唱劇《以利亞》，取得輝煌成功。但是，他的健康狀況每況愈下，一八四七年去世，終年三十八歲。

　　孟德爾頌有著與蕭邦非常相似的經歷，相似的年紀，相似的追求。他們也建立了深厚的友誼，甚至彼此為對方著

迷。古典主義的傳統與浪漫主義的志趣在孟德爾頌的作品中完美地結合在一起。他善於將美妙的旋律納入正規的古典曲式，他是一位熱情歌頌自然的詩人。

一八三四年，蕭邦沒有舉行音樂會。五月份，蕭邦和希勒一同參加北萊茵音樂節。在那兒，他和孟德爾頌再度重逢。

孟德爾頌在五月二十三日寫給他母親的信中這樣表達與蕭邦重聚的心情：

> 當我經過時，希勒一股腦兒跌入我懷裡緊緊地抱著我，開心得要命，他從巴黎來聽這場音樂會，蕭邦拋棄了他那些學生和他一道來，我們因此又見面了。

這是整個音樂節中讓我最高興的事，我們三個人一起坐在劇院的一個私人包廂中，聆賞這出清唱劇。第二天早晨，我們去練琴。他們兩人都有引人注目的進步。

而作為一名鋼琴家，蕭邦似乎已是名列前茅的佼佼者。

他製造出新的效果（如踏板），一如帕格尼尼在小提琴上的成就，同時他創造出無人能比的美妙作品。希勒也同樣地令人羨慕，精力充沛且善於演奏。他們兩人對於巴黎那種慷慨激昂的風格都相當用心，也因此常忘了時間，忘了節制，也忘了真正的音樂；而我，好像做得太少了。我們三人互相學習並且讓彼此都有進步，但我總覺得自己像個學究，

而他們則有點像是時髦的子弟。音樂節後，我們一同到杜塞爾多夫旅行，彈奏和討論音樂，度過了最愉快的一天。昨天，我和他們一同到科隆。今天一早，他們起程前往柯布倫茲，我則往另外一個方向。歡樂的時光就此結束！

孟德爾頌在十月六日寫給他姐姐芬妮的信中，對這次的拜訪做了生動的描述：

> 　　親愛的芬尼，我必須承認，我最近發現你對蕭邦和他的才能的評斷一點也不公平。當你聽他演奏時，或許不覺得他有演奏的心情，這是他常有的情形。但他的演奏卻一再地吸引我，我已被他的音樂說服，如果你和父親能夠聽聽他一些較好的作品，你也會有相同的感受的。他的鋼琴演奏具有某種嶄新的創意，同時又那麼的兼具技巧，使他足以成為一名最完美的巨匠。在音樂方面我非常喜歡而且享受各種完美的風格，那天，對我而言，真是再開心不過了！
>
> ……
>
> 能夠再次和一位傑出的音樂家在一起，真是件令人再快樂不過的事。他不是那種匠氣十足、半古典的人，而是一個創作出完美、精緻樂章的人，雖然我們在完全不同的領域，但我可以和這樣的一個人處得很好，而不是跟那些一知半解的人在一起。
>
> 星期天的晚上真是太棒了，蕭邦要我演奏我的清唱劇《聖保羅》時，萊比錫的人好奇地偷偷溜進來看他，就在我

演奏到第一和第二部分之間，蕭邦突然加入他新的練習曲和
協奏曲，令萊比錫人大為吃驚。然後，我再繼續演奏我的清
唱劇。這就好像北美的查拉基族和南非的卡夫族在對話。他
同時還演奏了令人愛不釋手的夜曲。我用耳朵學了這首作品
的大部分……就是這樣，我們相處得十分融洽，而他保證，
如果我同意作一首新的交響曲，並為他獻奏，他將在冬季時
回到此地。

舒曼

　　除了李斯特和孟德爾頌，與蕭邦年紀相仿的音樂大師還
有德國作曲家舒曼。舒曼（一八一零至一八五六）自小學習
鋼琴，七歲開始作曲。十六歲的時候，舒曼按照母親的意願
進入萊比錫大學學習法律，有一次當他聽到帕格尼尼的演奏
時，受到了極大的影響，因此放棄了法律的學習，轉而專攻
音樂。但很不幸，因手指受傷的關係，舒曼注定無法成為一
名鋼琴家，於是轉向作曲和音樂評論。一八三五至一八四四
年，舒曼獨自編輯了《新音樂雜誌》，並開始創作大量鋼琴
作品。

　　一八四零年，舒曼獲得耶拿大學哲學博士學位，
一八四四年赴萊比錫音樂學院任教。一八四四至一八五零
年，舒曼移居德累斯頓繼續從事作曲和指揮。後來因為精神

疾病日趨嚴重，一八五四年舒曼投萊茵河，幸而被救，兩年後逝世於精神病院。

舒曼的作品，以鋼琴曲和歌曲居多，他的鋼琴作品有很強的文學功底，常表達人和事在心中激起的反響。他習慣用多首藝術歌曲組成套曲，以浪漫主義詩人的詩作為歌詞，注重詩的內在意境，他繼舒伯特之後發展了浪漫主義的鋼琴音樂風格。作為音樂評論家，他熱情地推崇巴哈、貝多芬，讚譽蕭邦、布拉姆斯的才華。他的積極評論，對浪漫主義音樂造成了重要的推動作用，並將十九世紀標題音樂推上了一個新的台階。

舒曼與蕭邦的交往最早可以追溯到一八二七年，當時蕭邦還在華沙音樂學院學習。一八二七年暑假，蕭邦創作的變奏曲《請伸出你的玉手》出版之後，克拉拉・維克（後來嫁給舒曼為妻）成為除蕭邦本人之外第一位公開演奏此曲的鋼琴家。當時二十一歲的舒曼感動之餘，在一八三一年十二月的萊比錫《大眾音樂雜誌》上寫下了至今仍令人津津樂道的樂評：

「紳士們，請摘下帽子……我在蕭邦偉大的天分、高尚的目標和他的大師級的作品前俯首！」這也是蕭邦的作曲才華首次獲得正式的肯定。

蕭邦不僅在音樂上富有天賦，更是一位相當有才華的作家和畫家，新蕭邦博物館內有很多出自蕭邦之手的繪畫，可

以看到蕭邦的字跡與他的音樂風格類似，充滿詩情畫意的浪漫情懷。

一八三一年，蕭邦創作出《g 小調敘事曲》之後，舒曼也第一時間評論了這首曲子。舒曼形容這首作品是蕭邦創作中「最棒、最具原創性的作品」，在寫給海因利希·多恩的一封信中，舒曼寫道，這是蕭邦最好的一首作品。

一八三六年九月十一日，蕭邦在向瑪利亞求婚未果之後，離開瑪麗安巴德，途中經過萊比錫和舒曼消磨了一天，並演奏部分當時尚未完成的第二首敘事曲，這首曲子後來獻給了舒曼，而舒曼也將兩年後所作的《克萊斯勒偶記》獻給蕭邦作為回報。蕭邦同時還演奏了他所寫的第二組練習曲中的前兩首曲子。舒曼在他的《新音樂雜誌》中寫道：

> 請想像一架有著不同音階的愛奧尼亞豎琴，而有位藝術家將之以各種奇妙的裝飾混合在一起，但是經過這樣的處理後，你仍然可以聽見一個最深沉、最基本的音調和一個輕柔無比的歌唱旋律。如此，你對他的演奏大概就有點概念。如果你以為他很清楚地呈現出每一個音，那就錯了。它就像是一個巨浪般的降 A 大調和弦，藉著踏板而此起彼落地席捲而來。……當他的練習曲結束時，你會覺得自己好像在半睡半醒的夢中，看到了幸福的美景，回味再三……接著，他彈奏 f 小調的第二首……如此迷人，溫柔，如夢似幻，就好像孩子在睡夢中輕唱一樣。

　　自從評論了《請伸出你的玉手》變奏曲後，舒曼對蕭邦極其尊崇，甚至根據蕭邦的《g 小調夜曲》寫了一組變奏曲。舒曼和李斯特一樣，喜歡滔滔不絕地談論蕭邦；然而，蕭邦面對這樣的友誼時，既未曾真正接受或答謝舒曼，也未曾與他分享生命中的祕密和激情。蕭邦冷漠的性格以及他對舒曼的感覺，在他將自己的第二首敘事曲獻給舒曼時可以窺知。該曲發行時，他僅簡單地寫著「給羅伯特・舒曼先生」。事實上，蕭邦總是與人保持著遠遠的距離，鮮有人能和他分享祕密。除非蕭邦突破自己貴族般的矜持，否則要想與他結為朋友是相當困難的。蕭邦也不是那麼熱愛舒曼的幻想曲風或他音樂中那種精神分裂症的性格，因此他與舒曼的關係在接下來的幾年日益淡薄，最後終於完全終止。這不能不說是一種遺憾。

查爾斯・哈勒

　　一八三六年，蕭邦遇見了另一位新貴人 —— 查爾斯・哈勒，當時只有十七歲的哈勒後來成為曼徹斯特皇家音樂學院的首任校長。哈勒於一八三六至一八四八年住在巴黎，他在寫給家人的信中除了思鄉的心情外，道盡對蕭邦的仰慕與崇拜之情：

　　　　有一天晚上我和愛希塔爾男爵一塊兒用餐，受到熱情款待，就在這時候，我聽到了「蕭邦」。他的演奏真是無與倫

比，讓我渾然忘我地陶醉其中。我現在聽的所有音樂似乎都
變得不重要了，除蕭邦外，我寧可什麼都不聽。而蕭邦他不
是凡人，他是天使！他是神！

（我還能怎麼說？）蕭邦的作品由蕭邦來演奏，這真是
未曾有過的喜悅。

......

與蕭邦相比，考克布雷納不過是個孩子。我這麼說是非
常篤定的。蕭邦演奏的時候，我除了想到天使和精靈共舞
外，別無其他。蕭邦的作品竟能產生如此美妙的印象，絲毫
找不到這是人類製造的音樂的蛛絲馬跡。它彷彿來自天堂，
如此純潔、乾淨，充滿靈氣。每次我一想到這些音樂就興奮
莫名。如果說李斯特彈得比蕭邦好，我就當場殺了自己，或
讓惡魔將我帶走。

稍後，哈勒在他的自傳中對蕭邦有更進一步的描述：

與他更為熟悉後，我對他的仰慕日增，因為我已學會如
何欣賞那些曾經令我特別迷惑的東西。在外表上，他也是十
分突出的一位，清晰的輪廓，透明的膚色，美麗的棕色捲
髮，瘦骨嶙峋，貴族般的舉止，處處讓他顯得與眾不同，令
人覺得他是個了不起的人。我們經常的見面，聯繫也日益頻
繁，那時我從未表現出自己具有鋼琴家的能力，蕭邦並不以
為我是個學生而已，並認為我不僅仰慕他，同時還了解他。
隨著時間的增長，我們建立了真正的友誼，直到蕭邦結束他
短暫的生命，這份友誼始終沒有改變。

《升 c 小調幻想即興曲》

　　蕭邦一共寫過四首鋼琴即興曲，在這四首曲子中我們可以看出蕭邦所發揮出來的音樂才華。「即興曲」一詞，一般是指作曲家未經事先預備而臨時作成的樂曲，即往往是一時靈感的流露。也許正是這個緣故，蕭邦的即興曲在形式上相當自由，但也不是毫無規則地發展，而是有著明顯的完整性和統一性。因此有的樂評家認為：「蕭邦的即興曲，是在自由性之中，有著一貫的形式。看來像是自由的、獨特的，卻可以感覺到構成上的嚴密。」蕭邦的四首即興曲中，以《升 c 小調幻想即興曲》最為膾炙人口。這首作品在演奏方面難度極大，內容深奧且富於幻想。這是蕭邦二十四歲時（一八三四年）的作品，卻直到他去世之後，才在樂譜夾內被後人發現，於一八五五年出版。

　　標題「幻想」則為出版時所取。

　　據說作者認為這首樂曲的主旋律與法國作曲家莫舍列斯的一首即興曲的主題有些相似，因此作者為了免遭非議而拒絕出版。其實這首樂曲的內容遠比莫舍列斯的那一曲豐富得多，結構也嚴謹得多。透過這一典故，我們可以體會到作者在創作方面的嚴謹態度。

　　樂曲的構成為三段體式：第一段為升 c 小調，右手與左手以不同的節奏型急速地交合，使人產生一種幻覺（片段

1）；中段為降 D 大調，有優美如歌的旋律，把聽眾帶入一個
幻想中的美麗世界（片段 2）；然後回到第一段。尾聲為中段
的旋律在低音部反覆，彷彿幻想中的世界還在時隱時現……

第 7 章　輝煌歲月

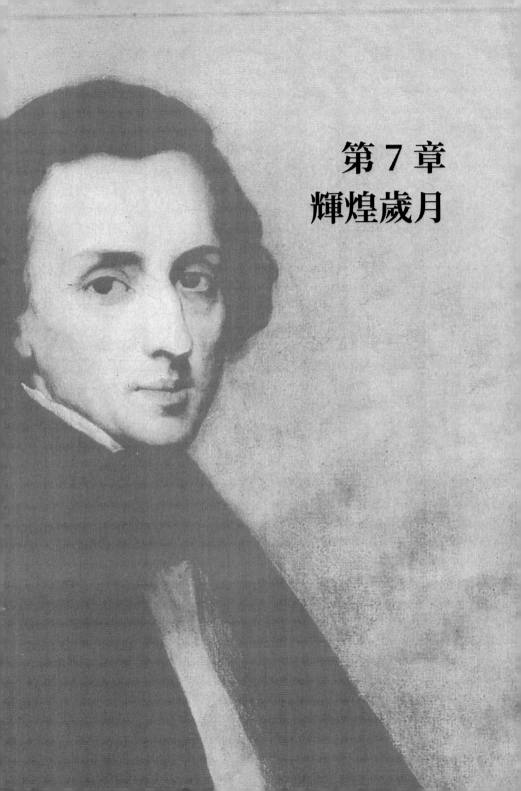

第 7 章
輝煌歲月

喬治·桑

　　蕭邦在一八三七年七月渡過英吉利海峽，進行為期兩週的短暫訪問。那時候，年輕的維多利亞女王剛於數週前登基。在普萊埃代勒的陪伴下，蕭邦前往位於泰晤士河畔的著名勝地溫莎城堡。但在倫敦的行程就此而已，沒有遊覽過多的名勝。

　　十月，蕭邦返回巴黎後，他的第二組練習曲出版發行。蕭邦將這首作品獻給李斯特的同居伴侶瑪麗·達古女伯爵。一八三三年起李斯特與瑪麗·達古伯爵夫人同居，生子女三人。李斯特和女伯爵間的愛情，早已成為巴黎社交圈的談論焦點，雖然這段感情後來變得十分不愉快，但卻為大眾提供了茶餘飯後閒聊的話題。蕭邦當時是個天真無邪的年輕人，他或許並不贊成李斯特的戀情，可是不久後，他也陷入了同樣的情境之中。她是一位當時最奇特、生活最多姿多彩的人，一位即將走入他的生命，對他產生巨大影響的女人，她的名字就叫喬治·桑。

　　喬治·桑，原名露西·奧羅爾·杜邦，一八零四年七月一日生於巴黎一個貴族家庭，在法國諾昂鄉村長大。父親是拿破崙第一帝國時代的一個軍官。由於父親早逝，母親曾有淪落風塵的經歷，所以她從小由祖母撫養，祖母為了把她培養成為一個淑女，費盡了苦心，而喬治·桑也沒有令祖母失

望，小小年紀便已顯露出卓爾不群的才華。她十三歲進入巴黎的修道院。

原來一切都平淡無奇，但是喬治·桑不幸的婚姻卻最終改變了她的命運，也帶給蕭邦一生的記憶。一八歲時，喬治·桑在對家庭生活的夢幻憧憬中，嫁給了貴族青年卡西米爾·杜德望成為男爵夫人。但她很快就不能忍受丈夫的平庸和缺乏詩意。喬治·桑開始了一次又一次紅杏出牆的婚外戀情。一八三一年，在「離婚」還沒出現在社會生活字典中的情況下，她作出了那個時代驚世駭俗的舉動：堅決與丈夫分居，並棄家出走，與情人到巴黎開闢新的生活。喬治·桑移居巴黎後為了生存下去，她開始了勤奮的筆耕，寫出了一部部文筆秀美、內容豐富、情節迷人的風情小說，並以此確立了自己在法國文學史上的地位。從初期的作品中可以看到盧梭、夏多布里昂和拜倫對她的影響。七月革命後不久，她發表了第一部長篇小說《安蒂亞娜》，一舉成名。

喬治·桑在離巴黎數百公里遠的諾安鎮莊園，接待了一大批文學藝術史上名留青史的人物：詩人繆塞、作曲家兼鋼琴家蕭邦和李斯特、文學家福樓拜、梅里美、屠格涅夫、小仲馬和巴爾扎克、畫家德拉克洛瓦……甚至包括拿破崙的小弟弟熱羅姆·波拿巴親王。他們中的許多人成為她龐大的情人隊伍中的一員。

　　喬治‧桑身上充滿了矛盾。譬如，透過觀察她的日常生活，似乎無法理解她對政治的熱衷和投入、無法相信她已經具有相當強烈的社會主義思想。據說，喬治‧桑是一個非常拘謹的人，從未在大庭廣眾之中講過話，而只善於用筆表達，這和她豐富多彩的、開放的私生活傳奇好像並不相稱。她追求生活舒適。在她諾安鎮的故居中，當時已經安裝了可以二十四小時供應熱水的裝置。為了能讓僕人迅速到達她所在的房間，她在僕人工作的廚房，安上了五個分別代表不同位置的鈴鐺。她甚至還有一個私人劇場、一個裝有一百五十多塊帶滑槽的布景的舞台。與這些奢華相對應的，則是她寓所裝飾的簡樸、單調，毫無當時富貴人家盛行的豪華和排場。還有，她似乎已經具有極大的知名度，但是，一直到紀念這位偉大的女作家誕生兩百週年、二零零四年被法國政府命名為「喬治‧桑年」的時候，透過有組織的一系列研討會、演出和閱讀活動，人們才突然發現她的全部價值。在此之前，她只是法國文學史上群星璀璨的星空中的一顆小星星而已。在她開始「為生存而寫作」和後來「為表達自己而寫作」之間，她的筆下卻表現出了驚人的一致性和連續性。

　　一八三二年，她第一次以「喬治‧桑」這一男性筆名發表兩部小說，分別是《安蒂亞娜》和《瓦朗蒂娜》。尤其是七月革命後不久，她發表的第一部長篇小說《安蒂亞娜》

（一八三二年）使她一舉成名，從此一發而不可收。這兩本小說講述的都是愛情失意的女人的故事。這是她一生中創作精力最旺盛的年代，一八三三至一八三六年，她相繼發表《萊麗婭》、《雅克》和《莫普拉》。在巴黎生活期間，喬治・桑熱衷於喬裝成男性出入各種公開場合，尤其是出席一些禁止女性參加的集會。這在十九世紀的法國是一種驚世駭俗的舉動，尤其為上流社會所不容許。也正是因為如此，喬治・桑始終沒有再次嫁給某個伯爵或公爵。這些不尋常的舉動很快就使得喬治・桑成為法國文壇聲名大噪的人物。

　　一八三六年之後，喬治・桑結識了一些資產階級自由派及空想社會主義者，開始關注社會不公現象並創作「社會問題」小說。其成就最高的小說詩歌文學作品《康素愛蘿》（一八四三年）和《安吉堡的磨工》（一八四五年）就創作於這一時期。

　　一八四八年，路易・菲利浦下台，成立臨時共和政府，喬治・桑積極參加政治活動，撰寫《致人民的信》，甚至為臨時政府的公共教育部及內政部撰寫公報。六月份工人暴動，喬治・桑懾於工人暴動的聲勢，回到諾昂，從此不再寫「社會問題」小說，也不再過問政治，開始以充滿靜謐與無邪的田園情趣為題材來寫作，發掘人心中高貴與美好的一面。

喬治‧桑晚年的創作受到了法國啟蒙思想家盧梭的影響，追求返璞歸真、回歸自然。這一時期她的代表作品包括小說《棄兒弗朗索瓦》（一八四八年）、《小法岱特》（一八四九年）和《我的生活》（一八五五年）。

喬治‧桑晚期的創作還有一個顯著的特點，就是描寫農民的生活。這在貴族傳統根基深厚的法國文學史上是沒有先例的。儘管農民的生活在田園牧歌的鄉村背景中被女作家理想化，但仍具有劃時代的意義。喬治‧桑在一些小說中採用糅合了土語的樸素法語，具有濃郁的鄉土氣息。

喬治‧桑的愛情生活豐富多彩，她的身邊總是圍繞著一批追求者。她與大文學家繆塞的豔事、與音樂大師蕭邦十餘年的同居生活，成為法蘭西十九世紀的美談之一，並留下了一篇篇揭示她內心深處情感世界奧祕的情書佳作。蕭邦曾為喬治‧桑作曲：《降 D 大調圓舞曲》，俗稱《小狗圓舞曲》，這首曲子是描述喬治桑的小狗追逐自己的尾巴的一首曲子，因為曲子很短，因此也被稱為《瞬間圓舞曲》或《一分鐘圓舞曲》。喬治‧桑是個民主主義者，從一個角度講，她可稱得上是女性解放的先驅。尤其是在兩性關係上，她倡導女性的主導地位，認為女人不應該成為男人情慾的發洩對象，女人也有自己的七情六慾，應該主動地得到滿足。

喬治‧桑被她同時代的人公認為最偉大的作家之一。雨

果曾說：「她在我們這個時代具有獨一無二的地位。特別是，其他偉人都是男子，唯獨她是女性。」

相知相戀

　　一八三一年初，喬治・桑帶著自己的一兒一女定居巴黎。蕭邦也在同一時間到達巴黎，歷史就是這麼巧合，冥冥中似乎為兩人安排好了未來的生活。

　　很快，喬治・桑就成為巴黎文化界的紅人，身邊經常圍繞著許多追隨者，她開始了蔑視傳統、崇尚自由的新生活。抽雪茄、飲烈酒、騎駿馬、穿長褲，一身男性打扮的她終日周旋於眾多的追隨者之間。就是喬治・桑這個男性化的筆名，也來源於她的一個年輕情人。當有人批評這個矮小、放蕩的女人不該同時有四個情人時，這個不受世俗成規束縛的女人竟然回答說，一個像她這樣感情豐富的女性，同時有四個情人並不算多。她曾借自己的作品公開宣稱：「婚姻遲早會被廢除。一種更人道的關係將代替婚姻關係來繁衍後代。一個男人和一個女人既可生兒育女，又不互相束縛對方的自由。」

　　但蕭邦並非第一時間就認識了喬治・桑。在蕭邦之前牢牢占據喬治・桑情人位置的，是繆塞。繆塞是法國著名的詩人，他們於一八三三年六月第一次見面，那時繆塞二十三歲，喬治・桑二十九歲，兩人見面後立刻產生了深厚的友

情，友情又很快發展為熾熱的愛情，年底兩人去義大利威尼斯旅行，繆塞病倒，喬治·桑與他的醫生發生了曖昧關係，於是開始了一連串的爭吵、分手、和解，最後於一八三五年底徹底分道揚鑣。早在一八三四年繆塞就在給喬治·桑的一封信中表示他將把他倆的故事以小說的形式寫出來。他果然這樣做了，只是將喬治·桑的形象理想化了。一八五九年，繆塞死後兩年，喬治·桑也寫了一本書《她和他》來講述這段感情經歷；同年，繆塞的哥哥寫了《他和她》回應喬治·桑。繆塞與喬治·桑之間的浪漫史是法國文學史上的一段佳話。

但與喬治·桑留下佳話的，不僅僅只是繆塞，還有蕭邦。

一八三六年冬天蕭邦結識了比他大六歲的喬治·桑，蕭邦，這個纖弱、浮華、儒雅而又溫柔的男子，對反傳統的多產女作家喬治·桑，第一印象並不太好。

喬治·桑是李斯特以及他的情婦瑪麗·達古女伯爵非常親密的朋友。一八三六年秋天的某日，喬治·桑到法國飯店參加女伯爵主辦的晚會。當時，音樂家和文學家都會在此定期聚會，蕭邦也應邀參加了這個晚會。這是蕭邦和喬治·桑的首次會面。年紀比喬治·桑小六歲，剛和瑪利亞·沃金斯基訂婚的蕭邦，對於喬治·桑的印象是不太好的。不過，蕭邦還是寄了封邀請函給喬治·桑，請她參加他十二月十三日的晚會。有位客人約瑟夫·布魯索夫斯基記下了這次的聚會：

喬治‧桑夫人深沉、冷漠、高傲……她的穿著奇特（顯然她有意借服裝引人注目），她穿了一件有著紅色飾帶的白色長禮服，穿著一種牧羊女穿的白色緊身衣，上面飾以紅色的扣子。黑髮中分，捲髮披散，並在眉毛處綁上一個蝴蝶結。她漫不經心地坐在靠近火爐的沙發上，輕吐雪茄的煙霧，簡潔但認真地回答身邊男士問她的一些問題……蕭邦和李斯特合奏了一首奏鳴曲後，分送冰點給客人們。坐臥在沙發上的喬治‧桑，手上的雪茄整晚沒停過。

經過這次聚會，蕭邦雖然對喬治‧桑的言談舉止感到好奇，但對這樣的女子，他仍然無法苟同和接納。一八三七年，當喬治‧桑邀請蕭邦、李斯特以及女伯爵一造成她的鄉村別墅過春天時，蕭邦拒絕了。當時，蕭邦還在為同瑪利亞‧沃金斯基的感情而感到糾結，與瑪利亞家人的關係已經岌岌可危，如果讓瑪利亞的家人知道他和喬治‧桑這樣一個特立獨行的婦人來往，情況只會變得更糟，甚至破裂。

但後來，瑪利亞家人拒絕了蕭邦之後，蕭邦悲痛萬分，同時也從這段短暫而熾烈的感情中逐漸走了出來，他渴望一個歸宿。而喬治‧桑與繆塞的感情也在一八三六年遭遇到了致命的打擊。兩個人都處在渴求另外一個安慰的境遇之中。

如果說喬治‧桑愈來愈引起蕭邦的注意，那麼，蕭邦對喬治‧桑的吸引力也愈來愈強。當時，喬治‧桑雖然和一些不是那麼有名的藝術家有十分親密的關係，但像李斯特、蕭

邦這種已經有些許聲名的藝術家，卻能夠激起喬治‧桑征服的慾望。

一八三八年夏天，繼二月在法國皇宮、三月在盧昂演奏《e 小調鋼琴協奏曲》後，蕭邦和喬治‧桑見面的機會愈來愈多。此時，他和瑪利亞的婚約已經告吹，蕭邦發現和喬治‧桑在一起時，他可以盡情傾訴內心深處的那些情感，而不必像面對瑪利亞或康斯坦雅時那樣，得把這些情感隱藏在心中。不久之後，巴黎社交圈便傳出蕭邦和喬治‧桑往來密切的流言。喬治‧桑和蕭邦渴望能夠躲避開眾人的目光和謠言，自由自在地在一塊兒。喬治‧桑為蕭邦還拋棄了一位老情人——費利西昂‧馬利費勒——他曾寄信給蕭邦，表達他「對蕭邦的仰慕，以及對其偉大祖國的同情」，但他卻並不知道蕭邦是喬治‧桑現在的情人。後來，在得知真相後，兩人進行了一次決鬥。有一天，就在喬治‧桑從蕭邦的住處出來時，這位憤怒的前任情人衝上前，將喬治‧桑推倒在地上。

密茲凱維奇曾經這麼形容喬治‧桑和蕭邦的戀情：「蕭邦是喬治‧桑邪惡的天才，純潔的吸血鬼，也是她的十字架。」這樣的一種關係幾乎一直存在於他們兩人的戀情中。

《小狗圓舞曲》

蕭邦作品六十四號共有三首圓舞曲，是蕭邦在世時最後發表的圓舞曲。其中第一首《降 D 大調圓舞曲》為蕭邦圓舞曲中最著名的一首，俗稱為《小狗圓舞曲》。

傳說蕭邦的情人喬治‧桑餵養著一條小狗，這條小狗有追逐自己尾巴團團轉的興趣。蕭邦依照喬治‧桑的要求，把「小狗打轉」的情景表現在音樂上，作成了這首樂曲。

樂曲以快速度進行，在很短的瞬間終了，因此又被稱為《瞬間圓舞曲》或《一分鐘圓舞曲》。演奏本曲時，應使用平滑流暢的指尖技巧，才能感覺出此曲的趣味來。

全曲為簡單的三段體。在四小節序奏後，主旋律以反覆回轉的形態出現，其速度之快令人目不暇接，中段則是甜美而徐緩的旋律，與第一段的急促形成鮮明的對立；第三段為第一段之反覆。樂曲是三段式。四小節引子過後，出現快速的反覆回轉型，描寫小狗飛快旋轉追逐自己尾巴的樣子。這段曲調健康活潑、諧謔有趣，把小狗的神態呈現在聽眾面前。第二段是優美抒情的圓舞曲主題，好像小狗奔跑了一段時間，躺下來休息片刻，悠然自得，懶散舒適。第三段又是快速的音型，就像小狗休息之後又開始追逐尾巴的遊戲，一直到樂曲結束。

在帕爾瑪的日子

　　兩人在一起之後，蕭邦和喬治·桑都希望能夠離開巴黎一段時間，好躲避巴黎亂糟糟的人際關係。當時，喬治·桑十五歲大的兒子莫里斯得了風濕熱，喬治·桑正好以兒子必須到氣候比較暖和的地方休養作為離開巴黎的藉口，前往馬霍卡島。她在一八三八年十月十八日和兒子以及八歲的女兒索蘭嘉一同離開巴黎。蕭邦帶著他視為寶貝的巴哈的書籍，很多樂譜稿紙，以及一些尚未完成的作品，包括他自一八三六年起開始創作的二十四首前奏曲中的十七首，由巴黎出發，前往馬霍卡島和喬治·桑會合。

　　十月底，蕭邦和喬治·桑在比利牛斯省古老的城市佩皮尼昂會面。這個城市曾是西班牙馬霍卡王朝統治時期的首都，如今是座死氣沉沉的城鎮，哥特式大教堂可俯瞰整座城市。整座城市的氣氛和蕭邦以往去過的都市截然不同。蕭邦自從孩提時期離開故鄉波蘭後，就沒有體驗過這種精神上的奇遇以及新的世界。

　　在喬治·桑的陪伴下，蕭邦沿著地中海沿岸來到了巴塞羅那。然後，他們一起動身前往帕爾瑪。十一月七日，他們一同登上了一艘早期的蒸汽船，如果引擎壞掉時，還得仰賴帆來航行，他們是這樣登記的：「杜德望夫人，已婚；莫里斯，其子；索蘭嘉，其女；以及弗雷德里克·蕭邦先生，藝術家。」

　　喬治·桑在日記中，寫下了他們這趟前往馬霍卡島上的帕爾瑪的航程。

　　是夜，暖和而黑暗，只有船尾激起的奇特的粼光，照亮著黑夜。船上的人都睡了，只有舵手是醒著的，他為了保持清醒，整夜唱著歌，歌聲輕柔而低沉，好像害怕吵醒守衛，又好像他自己也在半睡半醒之間。他的歌聲並不會讓我覺得厭煩，因為那歌聲很奇怪，他取一段節奏，將之變得我們完全不熟悉，恣意而歌，彷彿汽船的煙，被微風帶走，在風中飄蕩。與其說是一首歌，倒比較像是夢幻曲，是一種無憂無慮的歌聲，心不在焉，卻配合著船的搖擺與海水微弱的聲音，好似一首朦朧而有著甜美單調曲式的即興曲。

　　秋天，地中海湛藍的海水仍延伸至帕爾瑪那片有著金黃色沙灘的海岸邊，港灣有座高聳的大教堂。馬霍卡島的帕爾瑪是個安靜又浪漫的地方。了不起的巨牆依舊壯觀，孤寂而有力地佇立在此。傳說這座城牆是由希臘神話中的獨眼巨人賽克羅普斯所建的，荷馬在他的《奧德賽》中形容這裡的人是「一種殘暴，未開化的人民，沒有律法，沒有任何根深蒂固的習俗，居住在高山洞穴中。每一個男人對他的妻子兒女都是司法者。沒有人會去關心他的鄰居」。

　　稍後，馬霍卡島成為摩爾王國的前哨，同時也是海賊和回教海盜的藏匿處，他們在中世紀時，沿著地中海的貿易路線，洗劫天主教徒的船隻。在蕭邦的時代，馬霍卡島的美景已經十分有名，只不過尚未被遊客破壞或占據。馬霍卡島的居民大都很窮，以制酒為生，島上的羊和豬多送往西班牙本

土，有些人則靠挖大理石和鐵礦為生，事實上，他們做的是
與歷代先祖們相同的工作。

　　蕭邦和喬治‧桑在一個木桶製造廠的樓上找到了居所，
那些房間既嘈雜又沒有巴黎舒適，但是蕭邦和喬治‧桑初嘗
遠離人群的自由，兩人情投意合，也就忘了這麼一個不舒適
的居住條件。十一月十九日，蕭邦興致勃勃地寫了一封信給
他的朋友，信中提到：

> 　　我在帕爾瑪，身旁到處是棕櫚樹、香柏、仙人掌、橄欖
> 樹和石榴，綠油油的一片，天空像綠松石，海如天青石，而
> 山像翡翠，天空宛如天堂。這裡整天陽光普照，但不熱，每
> 個人都穿著夏天的服裝。晚上，吉他聲和歌聲不絕於耳，有
> 大陽台，前面都種有葡萄藤，也有摩爾式城牆，到處散發著
> 非洲風情。總而言之，這是愉快宜人的生活！去跟普萊埃代
> 勒講一聲，鋼琴到現在還沒送到。要怎麼樣將琴送來呢？你
> 很快便會收到一些前奏曲。我應該會搬到一個很棒的修道院
> 中，那將是全世界最美麗的地方：海洋，高山，棕櫚樹，教
> 堂，修道院，廢棄的寺廟，古林，還有千年的老橄欖樹。
> 噢，親愛的，我覺得自己好像又活過來了，我和至美是如此
> 接近。我好多了。

　　但天有不測風雲，有一天，蕭邦和喬治‧桑以及她的孩
子們一塊兒到鄉村散步，他們穿過一條十分崎嶇的小徑，沿
著陡峭懸崖來到海岸邊一處荒涼的地方。長久以來，蕭邦的

身體狀況一直不佳，在回家的路上，突然一陣狂風由海上猛烈襲來，蕭邦深深地被灌了一口風。蕭邦的肺十分脆弱，再加上需要適應地中海地區的水土，他招抵不上，終於病倒了。這次病倒，是蕭邦生命中的轉折點，他再也沒有完全康復過來。

蕭邦由此得了嚴重的支氣管炎，他們的住所簡陋，雖然身體好的時候不覺得怎樣，但是身體差了之後，卻對此非常敏感。十二月三日，蕭邦由帕爾瑪寫信給馮大拿，描述了自己的困境：

> 過去兩週，我病得很重。雖然氣溫十八度，還有著玫瑰、橘橙、棕櫚、無花果和島上最著名的三個醫生，我還是感冒了。第一個醫生，嗅了嗅我吐出來的痰；第二個醫生敲了我的胸；第三個醫生瞎忙並聽我是怎樣把痰吐出來。第一個醫生說，我死了；第二個醫生說，我快死了；第三個醫生說，我必死無疑。

當時的歐洲，肺結核就會要人的命，而且，蕭邦的妹妹艾米莉亞也是死於肺病，所以，村子裡很自然地傳起肺病的流言，屋主便向蕭邦提出很高的賠償金額以及昂貴的消毒費用，以清理被他「弄髒」了的住所。一切的情況都令蕭邦和喬治‧桑覺得沮喪。於是，他們準備搬到附近的一座修道院。那是座孤立在群山中的修道院，蕭邦和喬治‧桑剛到島上時曾經路過。整個修道院空蕩蕩的，十分安靜。小屋在一

個有圍牆的小花園中，園內植物雜亂叢生，花園下面有一排排的葡萄柑橘和杏仁樹，一直延伸到山谷。

修道院群山環繞，只有面向南方的地方切開一道山溝，天氣好時，還可以看到遠處的地中海。喬治·桑十分喜愛這個風景優美的住所，她在日記裡寫道：

> 我在瓦德摩薩修道院裡訂了一間小屋，有三個房間和一個小花園，一年的租金 35 法郎。這是位於群山之中的一座巨大、壯觀、已被棄置的修道院。我們的花園裡有橘子和檸檬，樹木因果實纍纍而下垂……偌大的修道院中，有著最美的建築，一座美麗的小教堂，一座墓園，旁邊有棵棕櫚樹以及一座與《魔鬼羅伯》第三幕中一樣的石頭做成的十字架。這兒，除了我們，只有一名老女僕和教堂司事 —— 他也是我們的門房及總管。我希望會有一些幽靈和我們同住。我的房門面對著修道院，風吹打到門上時的隆隆聲響，像是響徹修道院的炮火聲。你瞧，我是不缺少詩意與孤獨的。

雖然在前一天，喬治·桑還寫道：

> 他正在痊癒中，我希望他很快就能比以前更好，他的耐力和美德如同天使。我們和周圍的人與事是如此地不一樣……我們的家庭關係因此更為親密，我們因此更接近，更快樂。

但蕭邦仍然病得很重，他盡量讓自己開心。聖誕節過後幾天，他寫信給馮大拿：

帕爾瑪，一八三八年，十二月二十八日

……或者說說幾英里外的瓦德摩薩吧。那裡有一座宏偉的加爾都西會修道院，矗立在懸崖和大海間，你可以想像我沒戴手套或捲髮，和以前一樣蒼白，住在小房間內。我從未在巴黎見過這樣的門，小房間的樣子像個高高的棺木，有一個滿布灰塵的巨型圓頂及一扇小窗。從窗口望去，可以看見橘子樹、棕櫚樹，正對著窗戶的是我的床鋪，有著摩爾人的精雕細刻，旁邊是張方形的寫字桌，我簡直無法用它，桌上有座鉛製的燭台和一支蠟燭，以及巴哈的書、我的塗鴉和別人的廢紙。這裡寂靜到你即使尖叫，依舊是一片沉寂。事實上，我在一個很奇怪的地方寫信給你……大自然在這兒是非常仁慈的，但是這裡的人賊，因為他們沒見過陌生人，所以不知如何要價。橘子便宜到不值錢，但褲子上的鈕扣卻貴得驚人。不過，當你有了這片天空，這種使每樣東西呼吸起來都感到的詩意，這種在人們眼中尚未褪去色彩的美景時，一切都變得微不足道了。沒有人曾把每天盤旋在我們頭頂上的老鷹嚇走過！

喬治‧桑正忙著寫一本新的小說《斯匹里底翁》，同時教導孩子們的功課。此時，蕭邦已經愛上了喬治‧桑，而喬治‧桑卻形容她對蕭邦的感覺不過是種「母愛」而已。

喬治‧桑的一對子女，如同小鳥般在新環境裡自由快樂地嬉戲。莫里斯喜歡畫畫，後來成了畫家，並留下許多修道院、花園以及附近郊外的素描。喬治‧桑養了一隻羊擠奶，同時準備三餐，希望能盡量營造出家的氣氛。雖然她也和孩

子們一起漫步，也和他們一同到帕爾瑪看了場戲，但她最惦記的還是自己的小說創作。當蕭邦作曲的時候，喬治‧桑便在他的身邊寫書。

前奏曲

　　蕭邦寫過二十四首不同性格、形式和篇幅的前奏曲，都編在作品二十八號《二十四首前奏曲集》之中。二十四首前奏曲由 C 大調到 b 小調，在不同的二十四個調上作曲。各曲大多以一個短小的樂念為中心而構成，並不做演奏技巧的展開。但是每一個樂念並不只是單純的反覆，而是依蕭邦的感情做人為的發展。不過有些曲子也包含著高難度的演奏技巧。蕭邦的前奏曲內容豐富，感情色彩濃郁，大多充滿愛國熱情。

　　雖然情感生活漸入佳境，但蕭邦的身體卻越來越病態。身體上的病態甚至影響到了精神，每當獨處時，蕭邦就變得十分神經質。蕭邦的鋼琴一直到一八三十九年一月中旬才運到，在此之前，他只好勉強地使用當地一台較差的直立式鋼琴。《前奏曲》終於完成了，在一月二十二日寄給馮大拿，並要求馮大拿將作品親自交給普萊埃代勒。雖然蕭邦早在赴馬霍卡島前便已寫了這部作品的絕大部分，不過其中至少有四首是在馬霍卡島完成的，其中在十一月底完成的 e 小調，

是蕭邦在病中譜成的，後來這首曲子被改編成管風琴曲，並在蕭邦的葬禮上演奏。

如果說有人能在蕭邦的音樂之中感受到每一個音符都是有意義地反映出蕭邦最深處的感受和心情，那麼這首前奏曲便是最好的例子。它是蕭邦最哀傷的陳述，是他的絕望所凝聚的結晶。在這首前奏曲的稿紙上，蕭邦還草擬了一系列悲傷而進展奇怪的音樂，後來成為他的《A 小調前奏曲》以及《e 小調瑪祖卡舞曲》，這首瑪祖卡舞曲後來成為其作品四十一號的一部分。

有關蕭邦的諸多傳說大都是訛傳，其中一則是特別關於前奏曲的。喬治‧桑在《我的一生》中曾經記載，有一天她在一場暴風雨後回家，正好聽到蕭邦配合窗簾滴下的雨水聲彈奏一首前奏曲。蕭邦最不喜歡人家將他的音樂和故事加以附會，所以喬治‧桑這麼寫道：

> 當我叫他留意窗外的雨滴聲時，他否認曾聽到雨聲。他還很不高興我將此稱之為模仿和聲。他盡其所能地駁斥這是用耳朵聽來的模仿；而他是對的，他的天才原已充滿大自然的奧妙和聲。

喬治‧桑原先聽到的這首前奏曲一直未被發掘出來，現在一般認為應該是現在被暱稱為《雨點前奏曲》的《降 D 大調前奏曲》。在這首曲子中，同樣的持續音以有規律的顫動

由開始持續到結束，給人一種憂鬱的行進行列的感覺。喬治‧桑寫道：

> 修道院中那些死去僧侶的影子一一升起，以肅穆而陰鬱
> 的葬禮場面，經過聽眾的眼前。

蕭邦的《降 B 大調前奏曲》具有特殊的魅力，它宛如陽光穿透烏雲。而蕭邦在馬霍卡島的努力主要都是內心情感的抒發，不論在音樂的色彩或是情感上，幾乎全是憂鬱、內省而痛苦的。悲傷的《c 小調波蘭舞曲》也是一個很好的例子。俄國作曲家安東‧魯賓斯坦認為蕭邦生與死的本質是如此頑固地與波蘭的精神和命運糾結在一起，他曾將波蘭與蕭邦相比。《c 小調波蘭舞曲》的陰鬱以及戲劇性，與蕭邦前往馬霍卡島前所寫的《A 大調波蘭舞曲》的充滿希望，形成了強烈的對比。現實的無情終究取代了稍早時簡樸美妙的田園生活。

在諾昂的日子

冬天，蕭邦和喬治‧桑決定離開帕爾瑪。一八三十九年二月十三日，他們踏上了返鄉的路途。帕爾瑪留給蕭邦的，除了那些美好回憶，更多的還是不幸遭遇。不幸的是，旅途崎嶇不平，蕭邦的肺病因此而加重，出現了肺出血的症狀。

蕭邦的病情日益惡化，因此當他們橫越波瀾洶湧的大海

前往巴塞羅那或是船在裝載活生生的豬玀時，都引不起蕭邦的一點興致。到達巴塞羅那後，他們轉搭一條法國船，至此，蕭邦才獲得適當的醫療照顧。此時，蕭邦顯得十分憔悴，和數月前出去探險、前往馬霍卡島時意氣飛揚的他，簡直判若兩人。

經過一週的休養，蕭邦和喬治‧桑一起前往馬賽。在馬賽，蕭邦的身體復原得很快。當他的身體好轉時，蕭邦便忙不迭地和喬治‧桑分享共同的生活經驗。他鼓勵喬治‧桑閱讀波蘭文學，並翻譯‧密茲凱維奇的作品給她聽，喬治‧桑對這些作家的作品亦十分感興趣。五月份，蕭邦和喬治‧桑一造成義大利北部的熱那亞。對喬治‧桑而言，熱那亞是個充滿記憶的地方，一八三三年她曾和詩人繆塞私奔到這兒。喬治‧桑和蕭邦從熱那亞出發，抵達了喬治‧桑在諾昂的鄉村別墅，與朋友們一同在貝里的郊區共享夏日和煦的陽光和田園生活。

蕭邦對喬治‧桑的田園非常著迷。他在寫給童年好友格齊馬拉的信中寫道：「在這座美麗的莊園裡，到處都可以聽聞夜鶯與雲雀的叫聲。」而鄉野之靜謐一定曾讓經歷過夢魘般的馬霍卡島之旅後的蕭邦得到緩解。當時的一位作家佩蘭易也為這個地方留下了令人難忘的描述：

那是座簡樸的莊園宅第，大門面對著村裡的廣場和花

園。那個季節，空氣中滿是紫丁香。未修剪整齊的灌木一盆盆地排放在陽台上，由藤蔓樹叢圍成的拱道將草地區隔成塊，而成群聒噪的鴿子占領了一間古老的高樓作為它們的家。周圍的農民也變成莊園不可缺少的一部分，遠處林地中遍布野草莓，附近則有一條安德爾河流過，這令人心曠神怡的小河和其他小河像許多綵帶一般，將法國中部的美景勝地裝飾得分外迷人。

喬治‧桑自己說：

　　我們過的是一種單調、寧靜和平淡的生活，我們露天用餐，朋友常是一個接一個陸續地到訪。我們抽著煙，聊著天，到了晚間友人告辭離去之後，蕭邦會在薄霧中為我彈奏鋼琴，然後蕭邦會像個孩子一樣和莫里斯以及索蘭嘉同時上床。

畫家德拉克洛瓦在一八四二年寫道：

　　這裡是一處令人暢懷的地方……打開面向花園的窗戶，蕭邦在琴房彈奏的鋼琴旋律不時傳來，和夜鶯的鳴啼以及玫瑰花香融為一體。

由於喬治‧桑所提供的安穩舒適的生活條件和照料，蕭邦的創作進入了一個新的階段。除了七月間寫成的《G 大調夜曲》，以及感性溫柔的《升 F 大調即興曲》外，蕭邦此時的主要作品是一首如狂風驟雨般的《降 b 小調第二鋼琴奏鳴曲》，這些創作鮮明地標誌著蕭邦潛藏於內心深處的憂鬱以

及退縮壓抑的性格。

《降 b 小調第二鋼琴奏鳴曲》

　　該奏鳴曲作於一八三十九年，蕭邦還將他在一八三七年完成的《葬禮進行曲》加入這首《降 b 小調第二鋼琴奏鳴曲》中。這首奏鳴曲在次年五月出版時卻遭到了負面的評價，舒曼也毫不留情地不予認同，稱之為「神祕莫測的，好像臉帶嘲弄的笑容的獅身人面像」。然而時至今日，該曲卻被稱許為蕭邦的不朽名曲之一。這一技藝高明的樂曲中，擁有筆墨文字所無法形容的豐富的音樂內涵和真摯的情感經驗。

　　這是蕭邦第二次嘗試譜寫鋼琴奏鳴曲，前次創作《c 小調第一鋼琴奏鳴曲》時，他還只是華沙音樂學院的學生，無怪乎這兩首曲子的風格迥然不同。這首《降 b 小調第二鋼琴奏鳴曲》，以一種前所未有的方式展現蕭邦作為一位作曲家的發展歷程。這自然不是像海頓或莫札特奏鳴曲那樣「從前好世道」的音樂，這是蕭邦獨具一格、真正革新的作品。

　　《降 b 小調第二鋼琴奏鳴曲》包括四個樂章：

　　一、極慢板，從呻吟般的極慢板開頭，接著用雙倍速度奏出第一主題。這第一主題一直情緒不安，直到第二主題出現，才趨於安靜。但安靜的第二主題馬上也激動不安。

　　結尾陰沉不安，它並沒有帶來寧靜的氣氛，沒有使人感

到戲劇已經結束，而使人急切期待著以後將發生的事件。

　　二、諧謔曲，以陰鬱開頭，猶如低雲密布，大風咆哮的感覺。速度轉慢後，有天籟般的甜美。在諧謔曲的最後，低音區中低沉的八度敲擊聲也說明已經失去了光明的希望……

　　三、慢板，送葬進行曲。這首進行曲是蕭邦一八三七年為哀悼失去祖國而作，開頭表達送葬隊伍出動，喪鐘的低鳴。中部有一段寧靜的來自上帝的安慰，帶有「模糊的回憶」般的抒情，然後再重複送葬隊伍，直至遠去，留下一片空白。

　　蕭邦的《葬禮進行曲》是受骷髏的啟發而成的。有一次，蕭邦來到法國畫家齊姆（一八二一至一九一一）的畫室解悶。

　　當時，蕭邦正為法國傳說中的凶神惡煞所困擾，夜裡常常做著噩夢，夢見妖魔鬼怪要帶他到地獄裡去。這種夢境使齊姆想起了畫室裡的一副骷髏被扮成鋼琴演奏者的形象。

　　他把這件事告訴了蕭邦，不料這竟啟發了這位音樂家的靈感。晚上，蕭邦臉色蒼白、目光凝滯，裹著一條被單，緊靠著骷髏坐下。突然，畫室沉寂的空氣被寬廣、緩慢、嚴肅、深沉的音樂所打破，原來他是在鋼琴上創作一首《葬禮進行曲》。這首葬禮進行曲後來成為《降 b 小調第二鋼琴奏鳴曲》的第三章。一八四九年十月三十日，在巴黎聖瑪大肋納

教堂舉行的蕭邦葬禮上，法國作曲家雷貝爾特地把這首葬禮進行曲改編為管絃樂曲，作為葬禮的前奏。蕭邦萬萬沒有料到，他創作的《葬禮進行曲》竟真的揭開了自己的葬禮。

蕭邦於一八四九年十月十七日在巴黎辭世，巴黎所有優秀的藝術家，都來參加他的葬禮──用莫札特的《安魂曲》和蕭邦自己的《葬禮進行曲》送他下葬。根據蕭邦生前的意願，他的一顆忠於祖國的心臟被送回華沙，葬在華沙聖十字教堂裡。蕭邦的三首奏鳴曲中，在內容的深刻性和藝術的獨創性方面最突出的是《降 b 小調第二鋼琴奏鳴曲》（一八三九年），其中的第三樂章《葬禮進行曲》，寄託著對華沙起義中為民族解放而獻出生命的烈士的哀思，是蕭邦音樂中最膾炙人口的篇章之一。

四、急板。舒曼評述：「這是非旋律，沒有歡樂的樂章，像是強有力的手壓抑了叛逆的靈魂，使那特別恐怖的幽靈與我們對話。」結尾「像是帶著被獅身人面像愚弄過的微笑終了」。蕭邦要求這個樂章，要「左手與右手七七八八地齊奏同音」。尼克斯對這個樂章的評述是：「葬儀之後，那邊有兩三位鄰居在議論這位已故者的為人，沒有惡意的批評，只有善意的讚揚。」而克拉克則認為，「像是秋風吹散枯葉，飄落在新墓上」。

重返巴黎

　　隨著夏日消逝，諾昂似乎也失去了吸引力。蕭邦想要回到巴黎，回到他的朋友以及被放逐的同胞身邊，回到他過去十年來所熟悉的社交及知識圈。蕭邦與喬治·桑畢竟不是夫婦，為了避嫌，急於維護兩人是藝術家同行的形象，而非親近的愛侶。為此，馮大拿也不辭辛勞地分別為兩人張羅居所。而他們也的確很成功地沒讓人窺見他們的祕密，甚至連蕭邦的父母，即使感到好奇，也沒有覺察出他們之間有一種超乎親密朋友的感情。

　　蕭邦和喬治·桑在十月回到了巴黎。他們在市區最繁華的熱門地段租下了房間，而且很快就融入了上流社會的社交圈子。他們享有某種程度的家庭生活，索蘭嘉通常在週末回來，而在德拉克洛瓦的教導下，莫里斯的藝術天分也逐漸展露光芒。

　　一八三十九年末，蕭邦與莫舍勒斯會面，並為他彈奏那首《降 b 小調第二鋼琴奏鳴曲》。莫舍勒斯對這首曲子的反應很溫和，態度與他早些年的樂評有明顯的改變。幾天之後，他們一同前往聖克勞德宮演奏，蕭邦受到非常盛大的歡迎。

　　莫舍勒斯除了是鋼琴家、指揮家、作曲家和作家，一八四零年，正是他編纂了有名的《鋼琴教學法》。這本書內容分

為三部分，其中最後一部分致力於研究不同作曲家的原始創作，包括有莫舍勒斯請蕭邦寫的《三首新練習曲》，李斯特寫的《沙龍小品》，以及一八三六年孟德爾頌所作的《f 小調練習曲》。

蕭邦一八四〇年全年都留在巴黎，主要是由於喬治·桑創作的《柯西瑪》四月間在法國喜劇院的演出並不成功，這使得喬治·桑負擔不起回諾昂避暑以及宴客的花費。留在巴黎沒有激發蕭邦寫成任何重要的樂曲，一直到一八四零年與一八四一年交接的秋冬，蕭邦才起草了華麗而富於原創性的《升 F 大調波蘭舞曲》以及《降 A 大調第三號敘事曲》，這兩首作品均有助於強化《葬禮進行曲》的印象。其中那首波蘭舞曲尤其引人入勝，李斯特在他撰寫的蕭邦傳記中有如下的記載：

> 樂曲中段令人聯想到冬日清晨的第一道曙光，是那麼的陰沉而灰暗，以及失眠的夜裡如夢幻般的詩篇故事，詩篇中充滿令人驚異、難以捉摸、稍縱即逝的事物⋯⋯這首波蘭舞曲的主要動機有一種不祥的氣氛，像是暴風雨前的時分，絕望的悲嘆直逼入耳，以往未有的挑戰正迎面撲噬而來⋯⋯

這個時期的另一首重要作品是一八四一年五月完成的《f 小調幻想曲》，充分表現了蕭邦最令人驚訝、令人神往的藝術氣息和靈感。

　　一八四零年是社交圈相當平靜的一年，戰敗後被放逐至英屬聖赫勒拿島，並於一八二一年五月死於放逐地的拿破崙的遺體終於在這一年的十二月十五日送回法國的土地上。拿破崙的骨骸重新安葬在宏偉的陣亡將士公墓，並演唱了莫札特的《安魂曲》，在巴黎難得聽到這首曲子，而它再次響起時，竟是蕭邦的喪禮。

　　蕭邦在一八四一年四月二十六日舉辦了一場半私人性質的音樂會，地點是普萊埃代勒家的大客廳，聽眾都是經過挑選的貴族、朋友以及學生，每個人均需花費二十法郎（相當於六個英國金幣）的入場費。蕭邦與喜劇院女高音勞拉・辛提 —— 達莫羅以及傾全力模仿帕格尼尼奇技的年輕小提琴手海因裡希・威廉・恩斯特分別在這場音樂會中演出。將節目分與他人共同參與是當時樂界的習慣。蕭邦受到了熱烈的歡迎，當時《法國音樂報》的編輯寫道：

> 　　蕭邦真是令人折服的作曲家，他完全得自於作曲與演奏。……那充滿靈氣的鋼琴前奏曲所呈現的溫柔與甜美是無可比擬的；此外，他的作品中所展露的創意，鮮明的意向和優雅也是無人可及。蕭邦是位與眾不同的鋼琴家，是不應該，也不能將之與他人相比的。

　　最生動的評論則是李斯特所寫的文章，刊載於費第斯所創立的《音樂紀事報》。李斯特對蕭邦本人著墨不多，而以較大的篇幅描寫音樂會的魅力，成功的社交以及現場氛圍。

對名望與蕭邦相近的音樂家而言，在十九世紀四零年代整個樂界再也沒有出現其他如此輝煌的音樂盛事：

上週一晚上八點時分，普萊埃代勒先生家的貴賓廳內燈火通明，連綿不斷的馬車停在廊外台階之下，芬芳的鮮花置於各個角落，高貴優雅的婦女、時髦年輕的紳士、著名的藝術家、有財力的贊助者、顯赫的大地主和社會的精英都齊聚一堂，全都是上流社會的名門、富豪、才子和佳人。

表演台上放置著一架大鋼琴。人們簇擁著，想要搶占前排的位置，讓自己先鎮定下來。他們不願錯過即將坐在台上的那個人所彈奏的任何一個和弦，一個音，一個意念和思緒。聽眾是如此急切、全神貫注、極端興奮地等著他們想要看、聽、讚美以及喝彩的人。他不僅是一位高明的作曲家、鋼琴演奏家，而且是一位眾所皆知的藝術家，他集合了這一切，而且遠遠超過這些，他就是蕭邦。

雖然李斯特文中頗多褒揚，但蕭邦卻似乎並不喜歡。在諾昂的夏日，蕭邦不止一次地暗示他的成長不同於李斯特和他所堅持的原則。九月十三日，蕭邦給馮大拿的信中說：

李斯特為科隆大教堂音樂會所寫的文章讓我覺得很好笑，一千五百名讀者，以及會長、副會長、愛樂協會的祕書，還有馬車、港口和汽船。李斯特生來做議員，或是做阿比西尼亞或剛果的國王更合適，但有關他作品的話題，也只能留存在報紙的記載中。

《英雄波蘭舞曲》

　　作於一八四二年的《英雄波蘭舞曲》，是蕭邦所作十六首波蘭舞曲之一，同時也是最為宏偉的一首。這是一首充滿戰鬥力量和英雄氣概，以「英雄」而著名的波蘭舞曲。本曲氣勢磅礴，一氣呵成，簡直就是一首波瀾壯闊的交響詩。

　　因此有人認為本曲是作者用來描述十七世紀的一位波蘭民族英雄抵抗外敵入侵的光輝史詩。蕭邦的作品中有各式各樣的英雄形象，本曲的主角無疑是最具代表性的，蕭邦在這一形象中傾注了自己全部的愛國熱情。

　　全曲由一段莊嚴熱烈的序奏開始，隨後堂堂引出偉岸的英雄主題，一種略帶滄桑的感情是英雄的風格。奔騰的氣勢排山倒海般襲來，充滿力度的熱情在蕭邦的作品中實屬難得。樂曲進入中段後持續擴大作品幅度，一連串下降音製造了華麗雄偉的效果，而熱切的情緒仍一刻不停地在指尖翻滾澎湃。結尾處再度回到開頭的主題，更加奔騰，接著漸弱，安排了一個隱匿的懸疑，是未盡的情感死灰復燃，創造出石破天驚般的效果。演奏既終，一股餘韻卻久久迴蕩，那正是蕭邦對祖國訴不盡、揮不去的哀切思念。

　　可以說藉著華麗的舞曲，蕭邦傾訴了滿腔的愛國熱情，也把音樂的可能性帶入一個全新的境界。

　　《英雄波蘭舞曲》是與波蘭民族解放鬥爭相聯繫的英雄

性作品。據說此曲以奔馬節奏寫成的對比性中段，描寫了一六八三年英勇抗擊入侵者的波蘭國王約翰‧勃比埃斯基的騎兵隊。該騎兵隊曾擊敗橫行歐洲的土耳其人，保衛了祖國，也拯救了歐洲，故又稱《驃騎兵波蘭舞曲》。又據說：蕭邦在作此曲時，由於傾注了他的全部愛國激情和對波蘭歷史的無限緬懷，竟彷彿聽到了波蘭先輩們的腳步聲，眼前出現了他們全副武裝的愈走愈近的幻影，嚇得蕭邦逃離自己的創作室。由此可見，這首樂曲是具有鮮明的形象和強烈的感染力的。

　　蕭邦的創作靈感源於自己和祖國悲劇性的經歷，《英雄波蘭舞曲》，斬釘截鐵的節奏，朝氣勃勃的音調，表現出這支軍隊威武雄壯的陣容、勇敢堅定的品格。

　　樂曲的構成為復三段體：第一段，在音量逐漸增強的序奏之後，無比輝煌的英雄主題進入，充滿著信心與力量，是一種不屈不撓的戰鬥精神的體現。第二段，蕭邦利用鋼琴描繪出一段驚心動魄的戰鬥場面：左手在低音部以十六分音符八度雙音奏出均勻而清脆的馬蹄聲，越來越快、越來越強，彷彿革命力量彙集成為千軍萬馬之勢；右手則在高音部奏出雄壯的進軍號聲，表現出一往無前的英雄氣概。第三段是第一段的再現，但透過變化使整體氣勢更加宏偉，最後在勝利凱歌中結束全曲。

一位鋼琴家評價道：

> 這是蕭邦鋼琴作品中的頂峰，發揮出了最為壯大的氣勢，具有最為完美的結構。這首優美的作品最先打動我們的是：宏大的構想，高揚的樂念，強壯的效果靈感。正如所有讚美著過去的輝煌作品一般，蕭邦使人們聽到了穿戴鎧甲的波蘭祖先們的腳步聲，看到了波蘭先輩們的雄姿。

情變

時間過得很快，隨著時間的流逝，蕭邦與喬治‧桑之間的關係也因為各種各樣問題而逐漸產生了隔閡。其中一件事是與索蘭嘉的女家庭教師兼音樂老師的小爭執。索蘭嘉在自由、放任的情況下成長，此時已經極端嬌縱、自私、不受管教。喬治‧桑在索蘭嘉回到諾昂之前，曾在信上告誡她：

> 你哥哥和我都深愛著你，但是我們認為你應該要改正並徹底根除你的一些惡習：自戀，老是想駕馭別人，以及你不理智、愚笨的嫉妒心理。

儘管有這些毛病，索蘭嘉總會設法取悅蕭邦，而蕭邦總是讓她覺得開心，並找機會讓她受教育。蕭邦對索蘭嘉的女家教的教法感到非常惱怒，而喬治‧桑卻不明白他生氣的原因。

蕭邦想要離開這座屋子……我想我再也無法和他好好相處了……前天，蕭邦整天不發一語，他是生病了嗎？還是誰

惹他生氣了？還是我說了什麼話讓他心煩？我真是搞不懂。……我不能讓他覺得自己是這裡的主人。這樣，以後的日子他一定會更加難以應付。

這一段插曲並沒有太影響蕭邦與喬治‧桑之間的關係，當他們終於在秋天來臨前決定回巴黎之後要同居一室時，兩人的關係又再度和好如初。

一八四四年五月蕭邦透過朋友得知了他父親的死訊，使他非常哀慟。父親一手締造了蕭邦，對他影響深至骨髓。蕭邦漂流在外多年，最後都沒有見到父親一面。喬治‧桑深受蕭邦情緒所擾，因而寫信給蕭邦的姐姐路德維卡，邀請她和她的丈夫到巴黎探望蕭邦，並一同前往諾昂避暑。喬治‧桑的信中寫道：

你將會發現我所愛慕的男子是如此脆弱，與你上次所見大不相同。不過，你無需過於擔心他的健康情形，過去六年來在我的照顧之下，他的情況都很穩定，我希望他的身心狀況能日漸強壯，至少我確信在規律的生活起居與調養下，他會和一般人活得一樣久。

蕭邦對於與路德維卡的短暫重聚感到欣喜萬分，路德維卡離開諾昂後，蕭邦在一封給她的信中表達了懷念之情。

通常我走進屋子，會尋覓是否有你留下的什麼東西，而我只看到長沙發旁我們一起喝巧克力的角落。……在我的房子裡到處都有你的身影。桌上有你刺繡的一雙拖鞋，它用英

國吸墨紙包了起來；還有鋼琴架上的一支鉛筆，本來是夾在你的筆記簿裡的，我發現這支鉛筆最好用。

蕭邦情緒的波動並不是造成與喬治‧桑最終決裂的原因。最重要的原因還是喬治‧桑的兒子莫里斯並不喜歡蕭邦。莫里斯現在已長大，成為一個做事果斷，卻對生活滿是挑剔的人。

在一封信中，蕭邦透露出對莫里斯的厭惡之情。

> 我預期在此再待上兩三個星期，園中樹葉只是開始轉黃，但尚未完全掉落。一週來，氣候都還不錯。這宅子的女主人（喬治‧桑）因而開始種植並開始整修那個，你記得的，他們跳舞的花園。園裡有一片大草地和許多花壇。她計劃在面對餐廳大門處做一道門，從彈子房一直延伸到花房（我們都叫它橘屋）。……索蘭嘉今天不太舒服，她正坐在我的房裡，並要我代她寄上誠摯的問候，而她的哥哥（他的本性不包括有禮貌這件事，因而也不必驚訝他並沒有向我謝謝那個自動香菸盒）將在下個月離開此地去他父親家數週，他的叔叔將與他同行，以免他一路上無聊。

一八四四年差不多就這樣過去了，不過蕭邦的健康已開始走下坡路，而他與莫里斯之間的緊張關係卻不斷升級，喬治‧桑與索蘭嘉也介入了他們的爭執當中。這時候他們的家庭又多了一個新的成員，奧古斯汀‧布勞特，她是喬治‧桑於次年才正式收為養女的遠房親戚。奧古斯汀的加入並沒有

使得情況有所好轉。莫里斯發現奧古斯汀可以站在他這邊。莫里斯在懂事之後逐漸開始排拒蕭邦付出的關懷，厭惡蕭邦的出現，也不喜歡他對喬治·桑的全盤影響。後來莫里斯甚至故意隱藏一些他們之間的通信內容，企圖扭曲蕭邦與喬治·桑的關係，不過，他的努力顯然徒勞無益。

　　年滿十六歲的索蘭嘉比較支持蕭邦，同時很排斥出身低微的奧古斯汀。因此，在接踵而至的家庭紛爭中，莫里斯與奧古斯汀採取敵視蕭邦的態度，而索蘭嘉與喬治·桑則很尷尬地夾在中間。

　　一八四五年夏季爆發了一次嚴重的衝突，當時莫里斯與奧古斯汀煽動一名家僕反抗蕭邦的波蘭籍傭人。那名傭人是家中唯一能與蕭邦以母語交談的人。在緊接著發生的爭執中，蕭邦除了難過辭退他的傭人以外，別無選擇。這不僅使得蕭邦與喬治·桑之間的裂縫加深，也使他們處世觀點的對立更加明顯。例如，蕭邦支持貴族階級所擁有的統治權，對羅馬天主教會及其教義也毫無保留地支持。相反，喬治·桑的觀點卻完全不同。她關心的是一般百姓和社會問題，喬治·桑追求的是人類共享平等權利以及更大的民主自由，她也極力鼓吹宗教自由。喬治·桑的主張反映了那個時代一位覺醒的女性對社會問題的看法；而蕭邦卻仍傾向於封建統治下的社會結構，它分成兩種不可動搖的階級，即統治者與被

奴役者。蕭邦與喬治·桑見解的差異，加深了他們之間的嫌隙，而諾昂生活的和諧氣氛也開始變調了。所有這些因素夾雜在一起，使得蕭邦在一八四五年整個夏天都無法創作任何旋律。

　　一八四六年喬治·桑出版了她的小說《弗洛瑞亞妮》，人們很快發覺小說中巧妙地將那些早先的謠言融入其中，毫不掩飾地描寫蕭邦與喬治·桑的真實戀情，即使她後來極力反駁其中有任何關聯。這本小說的創作跨越了兩年的時間，開始是充滿田園詩歌般的人間樂園，但隨著蕭邦與喬治·桑之間感情的變質，許多實情都反映在小說的篇章之中。甚至李斯特也借用小說中的文字來寫作他所創作的蕭邦傳記，他顯然把那些小說文字當作事實，未作澄清就直接寫作了。蕭邦當時是否曉得自己被當成書中的主角卡羅王子，我們不得而知，他當然不會向外人透露他因小說故事所帶來的反感與憂慮。蕭邦那個時期的信件顯示，他認為喬治·桑的系列小說在巴黎並未如其他作品一樣，「沒有引起人們多大的關注」。直到數年之後，蕭邦才隱約提及他知道小說中卡羅王子與弗洛瑞亞妮的故事，實際上就是他和喬治·桑那幾個月在帕爾瑪生活的翻版。

　　一八四六年三月到一八四七年夏末，喬治·桑的家中發生了一些重大事件，也因而播下了蕭邦與喬治·桑分手的種子。

一八四六年六月快過完的時候，蕭邦與莫里斯吵了一架，而喬治‧桑首次站在她的兒子這邊。蕭邦為此感到震驚。那年九月，喬治‧桑還弄不清楚蕭邦的想法，她寫道：「他的情緒已沉靜下來了，他不再鑽牛角尖，性情也變得溫和平衡些。」但事實上，蕭邦的心情絲毫不平靜，他仍無法接受喬治‧桑維護莫里斯的態度。蕭邦與喬治‧桑早些年如膠似漆的感情再也無法挽回，而那顯然是蕭邦待在諾昂避暑的最後一年。

蕭邦在十月十一日給他家人的信中寫道：

> 整個夏天我們有好幾次駕車或步行遊歷黑谷的荒野之地，我不是那麼愛熱鬧，這些玩法帶給我的疲勞超過了樂趣，我感到不安和消沉，這卻影響到其他人的情緒，我想，如果我不參加，年輕人會玩得更起勁。……我應該在信上多說些愉快的事，但除了我對你的愛，也沒有別的了。我很少彈奏，也很少創作。有時，我很滿意我所作的大提琴奏鳴曲，有時卻剛好相反。我把樂譜丟在牆角，過後又重新拾起。……如果要做一件事就應該做好，否則就不要寫了。只有經過深思，才能決定該捨棄或留下。時間是最好的檢驗者，而耐心才是最高明的指導者。

一八四六年夏天，索蘭嘉訂婚了，對象是一位有教養、個性善良的男子費南德‧帕洛克斯。但是一八四７年二月，一位男性——克萊辛格的出現打破了原來的狀態，他曾當過

士兵，現在則是一位前衛藝術雕塑家。克萊辛格很快就為索蘭嘉天仙般的美貌完成了雕像，而索蘭嘉在最後一刻拒絕下嫁帕洛克斯。這樁醜聞爆發後，喬治·桑一家人在克萊辛格熱烈追求索蘭嘉的情況下，只得回到諾昂暫避風頭。

克萊辛格引誘索蘭嘉私奔，不到五月他們就倉促成親。蕭邦到最後一刻才被告知，但他巴黎的朋友早就知道事情的真相，只有他一個人被蒙在鼓裡。喬治·桑在寫給莫里斯的信中提到：「這件事與他無關，一旦事實鑄成，再多的反對意見也是枉然。」

索蘭嘉個性一向自私，現在更是自私到了極點。奧古斯汀決定在六月與莫里斯的朋友特奧多爾·盧梭訂婚。如今發現克萊辛格並非理想丈夫的索蘭嘉，竟無法容忍奧古斯汀即將擁有美滿的婚姻，從而製造了一系列的不幸事件，蕭邦也因為與喬治·桑家人的情誼而被牽連受累。索蘭嘉捏造一連串的謊言，先是告訴盧梭，奧古斯汀曾是莫里斯的戀人，喬治·桑將索蘭嘉訓斥了一番，但她因為憤恨與企圖辯白，竟指控她的母親喬治·桑與莫里斯的另一位朋友也有一段戀情。當莫里斯從荷蘭回來知道以後，再也無法容忍了。他原本計劃射殺克萊辛格，但被不願見到謀殺事件的喬治·桑所勸阻，莫里斯最後對克萊辛格大打出手。

　　至此，克萊辛格與索蘭嘉再也無法待在諾昂了。索蘭嘉給在巴黎的蕭邦寫了一封信，用她的版本來說明一切並要求蕭邦借她馬車。不明真相的蕭邦回答說：「我很難過知道你病了，我的馬車可供你使用，而我也將給你母親去信說明。」可想而知，喬治‧桑知道蕭邦竟為了索蘭嘉而與她作對時的反應一定異常激烈。不幸的是，蕭邦與喬治‧桑對事實或索蘭嘉的伎倆都無法理出頭緒。喬治‧桑給蕭邦寫了一封措辭強硬的信，那封信不是遺失便是被蕭邦給毀了，可能是想要從他的記憶中徹底抹去。看過這封信的德拉克洛瓦稱那封信十分「殘酷」。蕭邦與喬治‧桑所受到的傷痛與屈辱已無法彌補。儘管喬治‧桑後來不斷地關切與請求，但在這件事上，蕭邦還是相信索蘭嘉的說法，而不理會喬治‧桑。

　　一八四六年十一月，蕭邦與喬治‧桑最終分手了。蕭邦與喬治‧桑最後一次碰面是在一八四八年三月，那次見面僅是寒暄客套，雙方並沒有忘記或去治療彼此的傷痛。然而蕭邦從沒有忘記喬治‧桑，至死仍在日記本裡收藏著一撮她的頭髮。隨著時間的流逝，喬治‧桑也釐清了事件發生的始末，但一切為時已晚，後來她雖然重新接納了索蘭嘉，卻並未忘記或原諒她的那一過錯。

最後的創作

蕭邦最後的幾年，是他創作最豐富的時期。

一八四零年十二月間，蕭邦應邀為法王路易‧菲利普以及他的皇宮官員在杜勒伊裡宮演奏，蕭邦被賜予一套貴重的塞弗爾瓷器作為這次演奏的紀念。

蕭邦在一八四二年最重要的作品有《英雄波蘭舞曲》、《f小調第四號敘事曲》和《e小調第四號諧謔曲》。其中那首波蘭舞曲可能是耳熟能詳和最具代表性的作品，與他後來著名的《幻想波蘭舞曲》一樣，蕭邦已逐漸建立了他的波蘭舞曲的風格。他的學生古特曼認為：「蕭邦以我們所熟悉的聆賞方式演奏，但卻讓我們大吃一驚。在演奏那段著名的八度音樂段中，他以極弱音開始，接下來的音量也未提高許多。……蕭邦從不重擊琴鍵。」哈勒爵士也支持古特曼的論點，並在他的自傳中提到：「我記得有一次蕭邦用手輕碰我的肩膀，告訴我他感到非常難過，原因是他聽到自己的《英雄波蘭舞曲》被人糟蹋了，這個高貴的樂念中所有的莊嚴、宏偉被毀滅殆盡。這樣錯誤地詮釋不幸已蔚然成風，可憐的蕭邦現在在他的墳墓裡一定是輾轉反側。」

一八四四年是蕭邦生命和藝術創作的極致和轉折點。在藝術表現上，那年夏天完成的《b小調第三鋼琴奏鳴曲》，足夠納入蕭邦的巨作之列，這部作品比以前的《降b小調奏鳴

曲》少了曲折和戲劇性，而顯得更為沉穩。在技巧上，蕭邦超越以往，奏鳴曲凱旋式結束的幾個小節無疑宣告蕭邦在音樂與個人方面的全面勝利。蕭邦再也沒有成就如此高超偉大的作品。

蕭邦的夜曲

　　蕭邦短短三十九年的生命，是由無數晶瑩耀眼的鋼琴珠玉小品所鑲綴起來的。他生在十九世紀前半葉浪漫思想風起雲湧的時代，他的作品充滿了浪漫的色彩，音樂史一般都將他列入浪漫樂派之列。

　　只要一提到蕭邦夜曲，就會很自然地想到愛爾蘭人費爾德（一七八二至一八三七）。因為費爾德才是夜曲的始創者，是費爾德率先將「夜曲」作為鋼琴作品的一種創作方法。蕭邦在一八三一年至一八三五年間創作了十八首供鋼琴演奏用的夜曲，其特徵是低音部以波動的伴奏音形，襯托出右手所彈奏的甜美的主題旋律。一八一四年，費爾德的三首夜曲在萊比錫出版，成為蕭邦創作夜曲的源頭。雖然在史料記載上，蕭邦在一八三三年之前並未親遇費爾德，但早在一八一八年蕭邦便開始在華沙演奏費爾德的作品。而到達巴黎之後，蕭邦更經常用費爾德的夜曲作為音樂會曲目或教授學生鋼琴的教材。

　　蕭邦本人在先天上是特別適合演奏夜曲的。在性格上，他不媚低俗的優雅格調和高貴情操，使夜曲在甜美旋律中，能自然表現內在的深刻情感。在體型上，蕭邦體弱多病，並不適合演奏高響度的宏偉作品，但其細膩的情感和珠玉般的音樂變化，卻成了夜曲的迷人氣質。然而，當他的作品編號第九號的三首夜曲初次出版時，卻遭到德國著名樂評家列爾斯塔的無情痛擊，他稱蕭邦的作品比費爾德的夜曲有欠自然，加入了過多的「香料和胡椒」。時至今日，我們除了在音樂史資料中見到費爾德的樂譜外，他的作品幾乎極少在音樂會上出現，而蕭邦夜曲的優美旋律卻穿過近兩個世紀的巨變時代，還在今天的夜空中閃耀。

　　我們在這裡介紹蕭邦的三首夜曲，分別是《降 b 小調夜曲》、《降 E 大調夜曲》和《升 F 大調夜曲》。

　　作品第九號的三首夜曲，是蕭邦一八三一年九月到巴黎之前就已創作完成的作品。

　　《降 b 小調夜曲》是三首夜曲中的第一首，其旋律非常優美，情緒極為豐富。

　　第一段旋律充滿柔和而朦朧的魅力，節奏處理十分自由；樂曲的中段由八度音奏出降 D 大調的旋律，這是非常甜蜜的旋律，此曲之所以能使人迷醉，也全在這一部分。蕭邦一生總共創作了二十一首夜曲。夜曲這種體裁在傳統上主要用於

表現深夜的寧靜，旋律通常如夢一般清幽、柔美。蕭邦的夜曲並不只是單純地繼承了傳統夜曲的表現風格，而是使夜曲的形式趨向自由，內容也多樣化了，變得更加熱情、更加完美。蕭邦初到巴黎時，使用的是一台伊拉德鋼琴，這種鋼琴的鍵盤較笨重，要彈奏彈性速度的樂曲常無法得心應手，於是蕭邦的好友波列意慷慨解囊，贈送給蕭邦一台觸鍵靈活的鋼琴。這台鋼琴伴隨蕭邦直至一八四九年辭世。蕭邦為了感念他們一家的友誼，將他的第一號《降 b 小調夜曲》題獻給波列意夫人。

　　但蕭邦在沙龍和朋友聚會時，經常喜歡演奏其中的第二號《降 E 大調夜曲》，而這首夜曲也成為現今最通俗、最受歡迎的作品之一。《降 E 大調夜曲》，作於一八三零年，是蕭邦夜曲中最膾炙人口的一首，也是最明朗的一首，作品的風格明顯地流露出傳統夜曲的痕跡。這首夜曲具有典型的蕭邦早期作品的風格，平易優美、飽含詩意，可見此時的蕭邦已無愧於「鋼琴詩人」這個雅號。樂曲的構成為迴旋曲式，行板，12/8 拍。右手在裝飾音中始終保持著華彩的詠唱，左手是節奏相同的伴奏型，自始至終保持同樣的形態。恬靜優美的旋律和精雕細琢的鋼琴織體是其主要的特點，描繪著大自然的夜色，也傾訴著作者心靈的話語。

　　《升 F 大調夜曲》是蕭邦夜曲中最優美的一首。樂曲的構成為：甚緩板，2/4 拍，三段式。第一段中，裝飾成歌唱般的花音並非單純的裝飾音，它們有著與旋律不可分割的密切關係，氣氛如此寧靜，彷彿置身於月光下的湖畔（片段一）。之後，豐富的情緒逐漸加深，有的地方又像是嘆氣和啜泣。中段演奏速度加倍，旋律中飄散出華美的五連音音型，以半音量的柔聲開始，這是蕭邦所獨創的，沸騰的心被巧妙地表現出來，雖然使人感到一絲憂鬱。全曲最後為第一段的再現，在一種意猶未盡的感覺中結束。

　　鋼琴家尼克斯曾對本曲做過如下評價：「外界的光及溫暖滲透到心頭，裝飾的花音像蜘蛛絲般縹緲地圍繞著我們而舞蹈。第一段為甜蜜的回憶，中段為不安的情緒，但是太陽並不失去其溫暖，反而穩住了沉沉的情緒，像是夏日遙遠的天空中那一道彩霧，慢慢地消失。」

　　儘管有學者在介紹蕭邦的夜曲時，會連《搖籃曲》和《船歌》一併介紹，但我們現在所稱的二十一首夜曲卻並不包含這兩首樂曲。這二十一首夜曲，創作時間分別在一八二七年至一八四六年間，也就是蕭邦創作的黃金時代。其中有三首是蕭邦過世後才出版的。如第十九首《e 小調夜曲》，是蕭邦的好友馮大拿在家中發現，後經蕭邦家人同意而出版。而第二十一首《c 小調夜曲》原來打算編成作品 32

號第三首出版，後又臨時取消。這兩首作品是受到較多懷疑的作品，所以魯賓斯坦和弗朗索瓦的夜曲全集都沒有收錄這兩首夜曲。

蕭邦一生的創作，都不喜歡用文學性的標題來註釋他的作品，所以像《雨滴前奏曲》、《革命練習曲》、《小狗圓舞曲》這些名稱，都是出版商後來附加上去的。像作於一八三三年的《g小調夜曲》，是蕭邦讀過莎士比亞的劇本《哈姆雷特》後，將內心的徬徨苦悶和憂心忡忡寫成這首悲劇性的夜曲，他原來打算給這首夜曲加上「悲劇《哈姆雷特》觀後感」的字句，後卻不願文學性的標題破壞了音樂的神祕感和想像力而取消了。至於像敘事曲這種原本有文學性內容的作品，他也不加任何解說，而希望演奏者和欣賞者以純音樂的方式來欣賞。所以，要想了解蕭邦夜曲的創作背景特別困難。好在他的這二十一首夜曲，有一半以上是題獻給至親好友，我們可以順著這個線索找到一些創作時的蛛絲馬跡。

英年早逝

與喬治‧桑分手之後，蕭邦十分悲痛。蕭邦來到巴黎心情十分憂鬱，肺病加重，身體越來越壞，但為了生活，他還要帶病教學生彈琴。第二年春天他的身體稍微好一些，想起

和喬治・桑在一起的這些年，他很有感觸，於是，寫下了一首《升 c 小調圓舞曲》。乍一聽，你會感到它的旋律很美，實際上它隱藏著一種說不出來的悲哀。接著出現了一段抒情的慢板，好似是對以往和喬治・桑在一起的幸福日子的回憶 —— 蕭邦似乎力圖忘掉悲慘的現實生活，而沉浸在他自己所創造的虛無縹緲的甜蜜夢幻世界，但是旋律中仍然不由自主地滲透著深刻的憂鬱情緒。

蕭邦一八四八年在巴黎舉辦了他的最後一次音樂會，此後他訪問了英格蘭和蘇格蘭。在倫敦，蕭邦曾為維多利亞女王演奏，但英國的社交生活使他筋疲力盡，他的學生把他帶到一座鄉村別墅中休養，並送給他當時迫切需要的一萬五千法郎。蕭邦臨終前的一段日子非常孤寂，他痛苦地自稱為「一個遠離母親的孤兒」。蕭邦晚期本打算十一月在倫敦再舉行幾場音樂會和沙龍演出，但由於肺結核病情嚴重不得不放棄這些計劃返回巴黎。

一八四九年十月十七日，蕭邦在巴黎逝世，在他的遺囑中，他讓人把自己的心臟運回祖國，他的遺體埋葬在巴黎，緊靠著他最敬愛的作曲家貝里尼的墓地。蕭邦曾希望在他的葬禮上演奏莫札特的《安魂曲》，但是此曲的大部分是由女性演唱的，舉辦蕭邦葬禮的教堂歷來不允許唱詩班中有女性，葬禮因此推遲了近兩週，最後教堂終於作出讓步，允許

女歌手在黑幕簾後演唱，使得蕭邦的遺願能夠達成。有將近三千人參加了十月三十日舉行的蕭邦葬禮。

根據蕭邦的遺願，他被葬於巴黎市內的拉雪茲神父公墓，下葬時演奏了《降 b 小調第二鋼琴奏鳴曲》中的葬禮進行曲。雖然蕭邦被葬在巴黎的拉雪茲神父公墓，但他要求將他的心臟裝在甕裡並移到華沙，封在聖十字教堂的柱子裡。柱子上刻有聖經馬太福音六章第二十一節：「因為你的財寶在哪裡，你的心也在哪裡。」拉雪茲神父公墓裡的蕭邦墓碑前，總是吸引著許多參訪者，即使是在死寂的冬天裡，依然鮮花不斷。後來蕭邦在波蘭的好友將故鄉的一罐泥土帶到巴黎，灑在蕭邦的墓上，使蕭邦能夠安葬在波蘭的土地下。

在浪漫主義時期，蕭邦作為一個傑出的波蘭民族音樂風格作曲家而擁有非常獨特的歷史地位。在十九世紀歐洲音樂發展歷史中，民族音樂風格占有主導地位。蕭邦短暫一生中的作品雖然幾乎全部是鋼琴曲，但由於他所創造的各種體裁是如此完美，他的感情是如此廣闊，他所發展的鋼琴技法是如此豐富，人們絲毫沒有侷限感和逼仄感，而像是走進了一個廣闊的藝術天地。因此，蕭邦寫下的跨時代的鋼琴作品幾乎為所有鋼琴大師所喜愛，尤其在二十世紀初，彈奏蕭邦的作品幾乎成為一種時尚。儘管在所有的蕭邦作品中都具有來自波蘭傳統的音樂風格，但在蕭邦的瑪祖卡中更為集中地表

現了波蘭的民族風格。在瑪祖卡中蕭邦運用了直到當今仍為世界所仰慕的最美的波蘭旋律，使得當今的音樂家們第一次真正意識到他音樂中獨特的波蘭風格。

舒曼曾稱讚蕭邦的音樂是「隱藏在花叢中的一尊大砲」，它向全世界莊嚴地宣告：「波蘭不會滅亡。」至今，波蘭人民依然將蕭邦當作自己的精神支柱。

附錄　蕭邦年譜

一八一零年三月一日，蕭邦出生於波蘭熱拉佐瓦沃拉。

一八一七年，蕭邦開始在阿爾貝特・茲維尼的指導下學鋼琴。

一八一八年二月二十四日，八歲的蕭邦在拉齊維爾宮舉行第一次公開音樂會。

一八二二年，蕭邦由華沙音樂學院院長約瑟夫・艾爾斯納親自授教。

一八二三年，十三歲的蕭邦進入了華沙文化學院。

一八二五年，蕭邦創作《c 小調迴旋曲》。

一八二六年，蕭邦考入華沙音樂學院。

一八二七年四月十日，蕭邦最小的妹妹愛米利亞死於肺結核。蕭邦作《請伸出你的玉手》。

一八二八年，蕭邦訪問柏林。他和艾爾斯納一起作《克拉科夫迴旋曲》。

一八二九年七月，蕭邦首次訪問維也納。八月十一日和十八日，十九歲的蕭邦在維也納歌劇院舉行了兩場公開音樂會。

蕭邦寫了《f 小調第二鋼琴協奏曲》、《降 D 大調圓舞曲》、《紀念帕格尼尼》。

一八三零年五月十七日和二十二日，蕭邦在華沙國家劇院舉行了兩場音樂會。十一月二日，蕭邦離開波蘭去維也納。十一月三十日，華沙爆發了波蘭人民反抗俄國統治的起義。蕭邦創作《e 小調協奏曲》、《g 小調敘事曲》。

一八三一年七月，蕭邦離開維也納。九月，蕭邦到達巴黎。華沙的起義被鎮壓。蕭邦作《c 小調練習曲—革命》。

一八三二年二月，二十一歲的蕭邦和他的朋友考克布雷納、希勒和奧斯本一起在巴黎舉行了首場音樂會。蕭邦被法國上層社會「發現」，開始

在巴黎建立自己的事業。他以教鋼琴課謀生。

一八三四年，蕭邦創作四首《瑪祖卡》和十二首《練習曲》。

一八三五年，蕭邦在巴黎舉辦了一系列音樂會。八月，在德累斯頓與沃金斯基家住了一段時間，在那裡他愛上了瑪利亞‧沃金斯基。

一八三六年八月，蕭邦和瑪利亞‧沃金斯基正式訂婚。蕭邦與喬治‧桑第一次見面。蕭邦寫了兩首《夜曲》和四首《瑪祖卡》。

一八三七年，蕭邦與瑪利亞‧沃金斯基解除婚約。蕭邦開始寫《二十四首前奏曲集》。

一八三八年，二十八歲的蕭邦和三十四歲的喬治‧桑的愛情故事開始。十月，蕭邦、喬治‧桑和她的孩子們動身去馬霍卡島。十二月，蕭邦和喬治‧桑一家搬進馬霍卡島上的 Valldemosa。

一八三十九年二月，蕭邦患肺結核。五月到九月，創作了《G 大調夜曲》、《升 F 大調即興曲》和三首《瑪祖卡》。

一八四一年四月二十六日，蕭邦在巴黎普萊埃代勒音樂廳舉辦一場音樂會。

一八四四年五月三日，蕭邦的父親在華沙去世。蕭邦的姐姐路德維卡和她的丈夫一起來看望重病的蕭邦。蕭邦的兩首《夜曲》和三首《瑪祖卡》出版。

一八四六年，蕭邦和喬治‧桑的關係開始不和。《升 F 大調威尼斯船歌》和《波洛涅茲》出版。

一八四七年，喬治‧桑和蕭邦的關係結束。

一八四八年二月，蕭邦在巴黎舉行了他的最後一場音樂會。三月，蕭邦和喬治‧桑偶然相遇，這是他們最後一次見面。

一八四九年十月十七日，三十九歲的蕭邦在巴黎病逝。

電子書購買

國家圖書館出版品預行編目資料

波蘭之子蕭邦：敘事曲、奏鳴曲、波蘭舞曲、
夜曲…… 優美旋律穿越近兩世紀的巨變時代，
至今仍在夜空中閃耀 / 劉新華，音渭編著. --
第一版 . -- 臺北市：崧燁文化事業有限公司，
2022.07
　　面；　公分
POD 版
ISBN 978-626-332-458-9(平裝)
1.CST:　蕭　邦 (Chopin, Frederic Francois,
1810-1849) 2.CST: 音樂家 3.CST: 傳記 4.CST:
波蘭
910.99444　　　　　　111009079

波蘭之子蕭邦：敘事曲、奏鳴曲、波蘭舞曲、夜曲……優美旋律穿越近兩世紀的巨變時代，至今仍在夜空中閃耀

臉書

編　　著：劉新華，音渭
發 行 人：黃振庭
出 版 者：崧燁文化事業有限公司
發 行 者：崧燁文化事業有限公司
E - m a i l：sonbookservice@gmail.com
粉 絲 頁：https://www.facebook.com/sonbookss/
網　　址：https://sonbook.net/
地　　址：台北市中正區重慶南路一段六十一號八樓 815 室
Rm. 815, 8F., No.61, Sec. 1, Chongqing S. Rd., Zhongzheng Dist., Taipei City 100,
Taiwan
電　　話：(02) 2370-3310　　傳　　真：(02) 2388-1990
印　　刷：京峯彩色印刷有限公司（京峰數位）
律師顧問：廣華律師事務所 張珮琦律師

定　　價：250 元
發 行 日 期：2022 年 07 月第一版
◎本書以 POD 印製